U0038215

*A book of small leaf arrangement*

*A book of small leaf arrangement*

*A book of small leaf arrangement*

*A book of small leaf arrangement*

*A book of small leaf arrangement*

小さなリーフアレンジの木

# 葉葉都是小綠藝

# 序。

葉，雖然一言以蔽之統稱為葉，事實上種類非常多。

柔美的路邊雜草，
充滿光澤感的灌木樹籬，
圓潤飽滿的多肉植物，
清新又魅力十足的空氣鳳梨等，
稍微想一下，腦子裡就浮現各式各樣的葉。

若是仔細地觀察每一種葉片，
微妙的葉色或葉脈線條都令人深深著迷，
拿在手上，又因為或濕潤、或粗糙、或蓬亂的觸感撫慰了心靈。

單純欣賞就很吸引人，
但觸摸時更覺得魅力無窮。

本來就很迷人的葉材只要發揮一下創意與巧思，
即可作成更加美麗有型的裝飾，
或是趣味盎然的花藝作品，
甚至能夠成為配戴在身上的飾品。

本書邀請了品味、專業素養皆一流的花藝家們，
介紹以如此迷人的葉材完成的花藝創作實例。

尤其是喜愛植物的男仕們，
請務必來享受一下「接觸葉材」的樂趣。
享受接觸葉材的美好時光與欣賞葉材的療癒時刻。

平凡的日常生活肯定變得更加豐富、有趣！

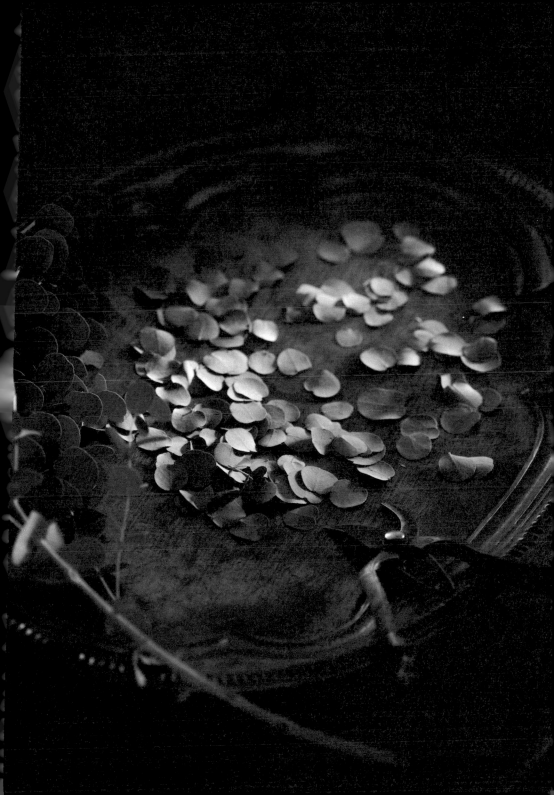

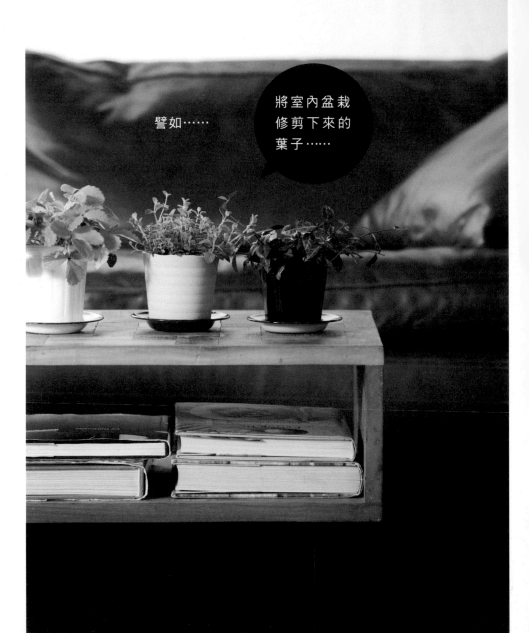

譬如……

將室內盆栽
修剪下來的
葉子……

原本只能丟棄的枝葉，
發揮巧思就能煥然新生！

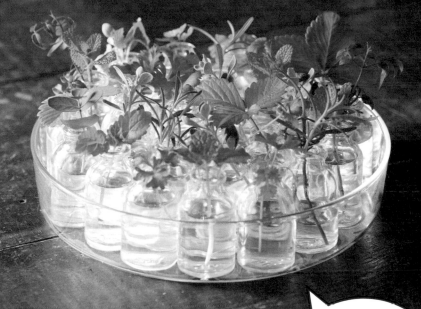

試著以
小巧玻璃瓶
插上各式
葉材吧！

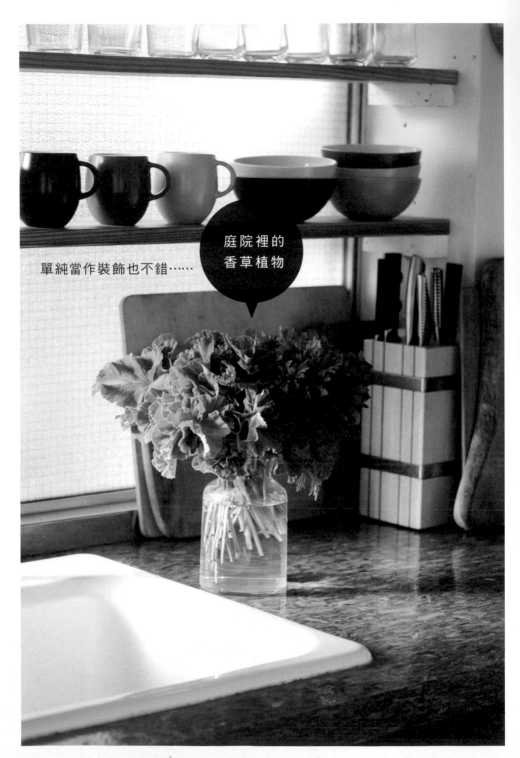

庭院裡的
香草植物

單純當作裝飾也不錯……

只要小小創意，
完成療癒系花藝贈禮。

另取葉子
加以包裝
作成禮物吧！

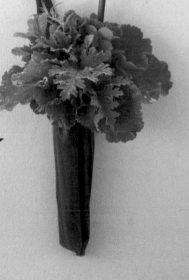

來吧！一起邁向變化萬千的綠藝創作世界吧！

*Contents*

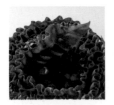

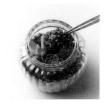

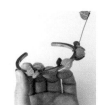

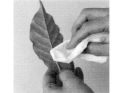

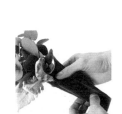

# 葉材基本知識

處理方法、種類、製作技巧。無論作為居家裝飾、創作，或配戴在身上，首先都必須學習一些創作前知道比較好，或可讓創作過程更加有趣的知識。只要能夠進一步了解，即可更加貼近平常不太留意的葉材，增添花藝創作的樂趣！

# 處理葉材必備的基本知識

本單元將介紹製作花藝作品前必須具備的「基本」知識。即使是微不足道的小動作，作與不作的差異卻是非常明顯，因此建議牢牢記住。

## 莖部必須斜切！

無論是葉材或花材，插作前最重要的步驟就是莖部必須斜切。斜切可以增加莖部的吸水面積，多一個步驟就能延長切花、切葉的壽命。將莖部放在水中修剪，即可提升植物的吸水能力（此修剪方法稱為「水切法」）。

## 鐵則・葉子不可接觸到水

插花時，所有會接觸到水的葉子都必須事先修剪掉。碰到水的葉子容易腐爛，進而髒污水，導致植物縮短壽命。圖左為正確插作範例，右為NG範例。花瓶的水最好每天更換以確保清潔。除美觀因素之外，也與植物的觀賞時限息息相關。

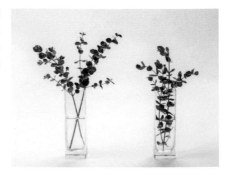

## 趁新鮮及早處理

修剪、黏貼、彎摺，可盡情享受各種手工「製作」樂趣的葉材，基本上應趁葉子還處於新鮮狀態，葉片足夠柔軟時處理。一旦完全失去水分呈現乾燥狀態，葉片就會脆化，稍微彎摺變形就很容易斷開或碎裂。

## 插作前先擦拭葉面

每日的維護整理與收穫當然都不少，無論是修剪、購買，或撿拾的葉材，都能運用於各式各樣的花藝作品。但是在製作前，先將葉面擦拭乾淨吧！完成作品後就無法仔細清潔，而面積較大、較明顯的汙垢，又很容易影響作品的視覺效果。

## 仔細辨別顏色、形狀、質感

即使都是綠色，各種深淺變化其實千差萬別，涵蓋偏向白色、略帶黃色、呈現藍色等，色彩繽紛宛如調色盤。其次，葉形、大小、質感更是豐富多元，仔細地辨別，巧妙地組合運用，就能完成優雅又充滿獨特風格的花藝作品！

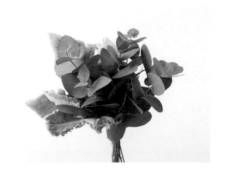

# 豐富多元的
# 葉材圖鑑

雖然統稱為「葉」，其實包含的植物種類非常多樣，葉片的大小、形狀、顏色、質感也都各有千秋。本單元依葉材特性分組後進行介紹，了解之後肯定會帶來更多樂趣。掌握葉材特性後，無論是作為裝飾、創作或服飾配件，品味必然會大大提升！

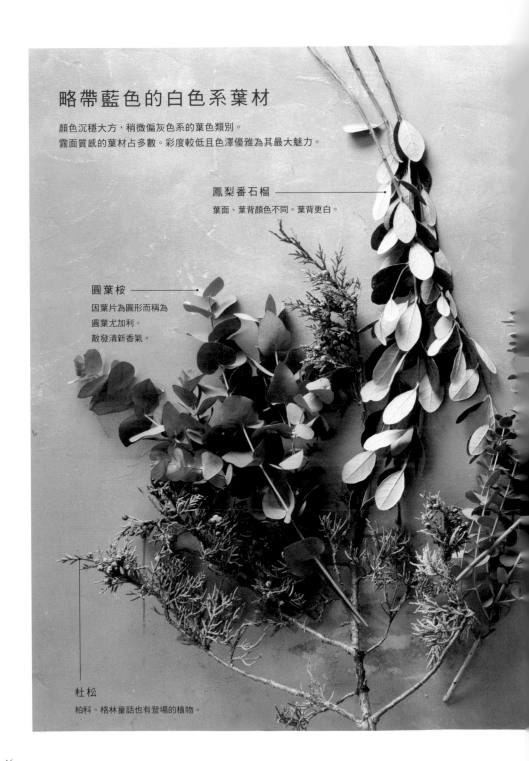

# 略帶藍色的白色系葉材

顏色沉穩大方，稍微偏灰色系的葉色類別。
霧面質感的葉材占多數。彩度較低且色澤優雅為其最大魅力。

**鳳梨番石榴**
葉面、葉背顏色不同。葉背更白。

**圓葉桉**
因葉片為圓形而稱為
圓葉尤加利。
散發清新香氣。

**杜松**
柏科。格林童話也有登場的植物。

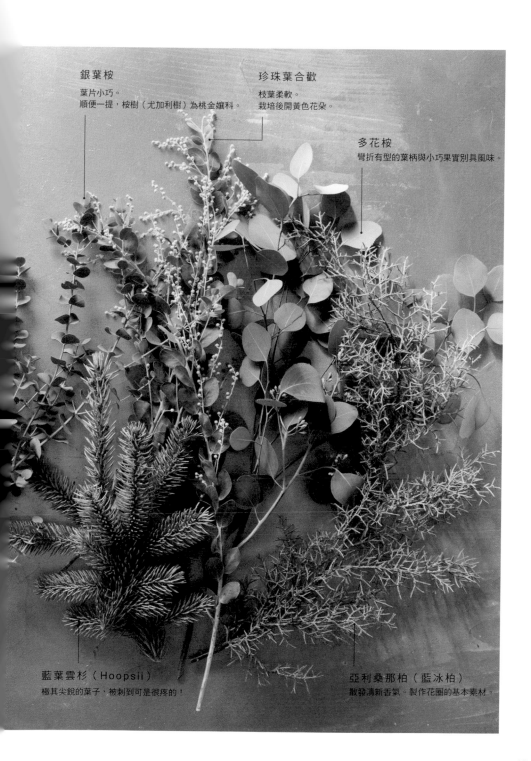

銀葉桉
葉片小巧。
順便一提,桉樹(尤加利樹)為桃金孃科。

珍珠葉合歡
枝葉柔軟。
栽培後開黃色花朵。

多花桉
彎折有型的葉柄與小巧果實別具風味。

藍葉雲杉(Hoopsii)
極其尖銳的葉子,被刺到可是很疼的!

亞利桑那柏(藍冰柏)
散發清新香氣。製作花圈的基本素材

# 新鮮！元氣系葉材

一聽到「葉子」這個詞，最先浮現腦海的，果然還是最基本的綠色葉材。
生氣蓬勃的水嫩綠色，滿載新鮮感！

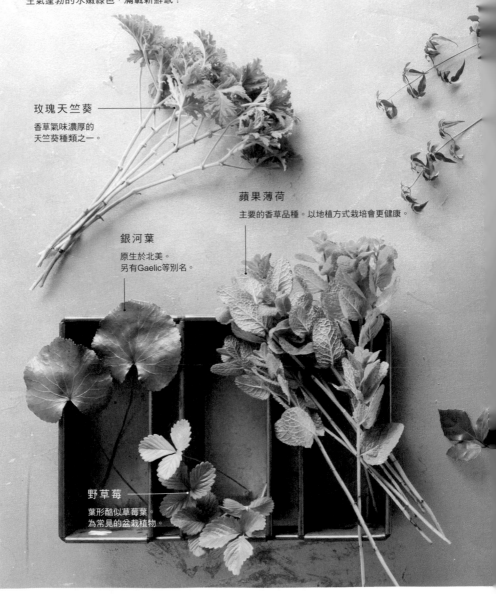

**玫瑰天竺葵**
香草氣味濃厚的
天竺葵種類之一。

**蘋果薄荷**
主要的香草品種。以地植方式栽培會更健康。

**銀河葉**
原生於北美。
另有Gaelic等別名。

**野草莓**
葉形酷似草莓葉。
為常見的盆栽植物。

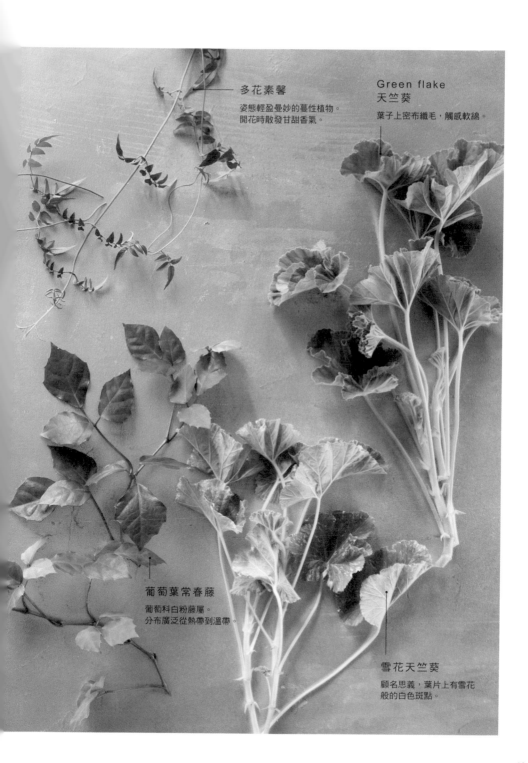

多花素馨

姿態輕盈曼妙的蔓性植物。
開花時散發甘甜香氣。

Green flake
天竺葵

葉子上密布纖毛，觸感軟綿。

葡萄葉常春藤

葡萄科白粉藤屬。
分布廣泛從熱帶到溫帶。

雪花天竺葵

顧名思義，葉片上有雪花
般的白色斑點。

# 冷酷剛硬的黑色系葉材

綠色中夾雜著巧克力般的黑色葉材。
作為重點搭配時，具有其他葉材所沒有的存在感。

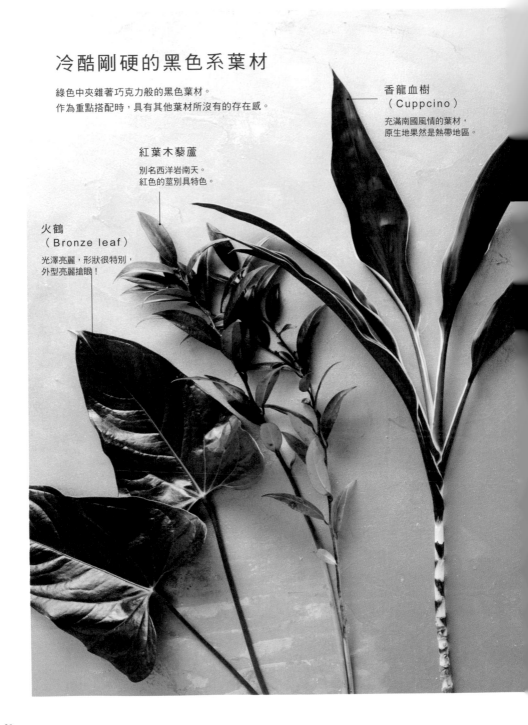

**香龍血樹**
**（Cuppcino）**

充滿南國風情的葉材，
原生地果然是熱帶地區。

**紅葉木藜蘆**

別名西洋岩南天。
紅色的莖別具特色。

**火鶴**
**（Bronze leaf）**

光澤亮麗，形狀很特別，
外型亮麗搶眼！

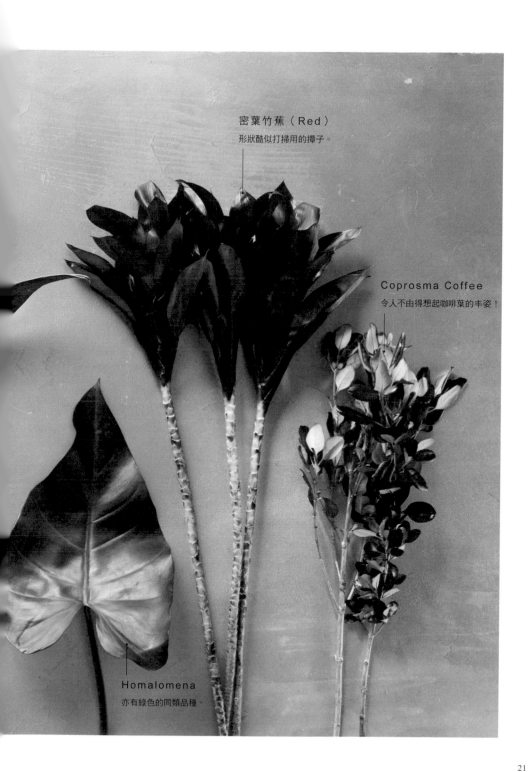

密葉竹蕉（Red）
形狀酷似打掃用的撢子。

Coprosma Coffee
令人不由得想起咖啡葉的丰姿！

Homalomena
亦有綠色的同類品種。

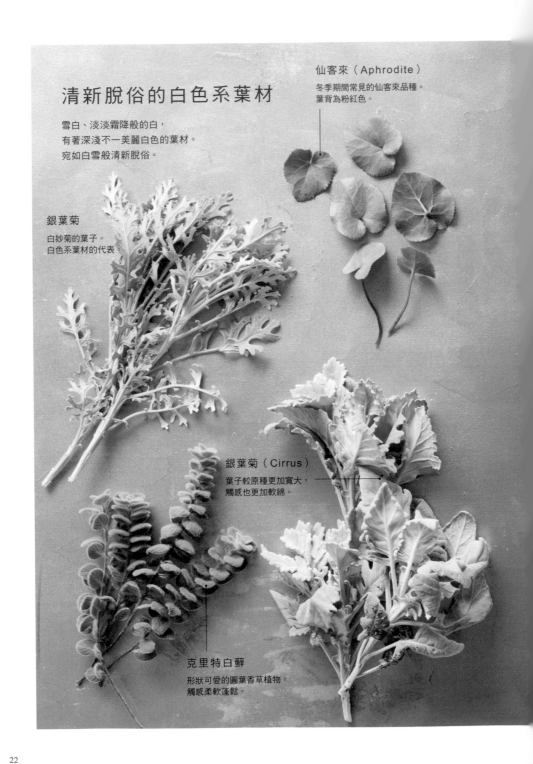

# 清新脫俗的白色系葉材

雪白、淡淡霜降般的白，
有著深淺不一美麗白色的葉材。
宛如白雪般清新脫俗。

仙客來（Aphrodite）

冬季期間常見的仙客來品種。
葉背為粉紅色。

銀葉菊

白妙菊的葉子。
白色系葉材的代表。

銀葉菊（Cirrus）

葉子較原種更加寬大，
觸感也更加軟綿。

克里特白蘚

形狀可愛的圓葉香草植物。
觸感柔軟蓬鬆。

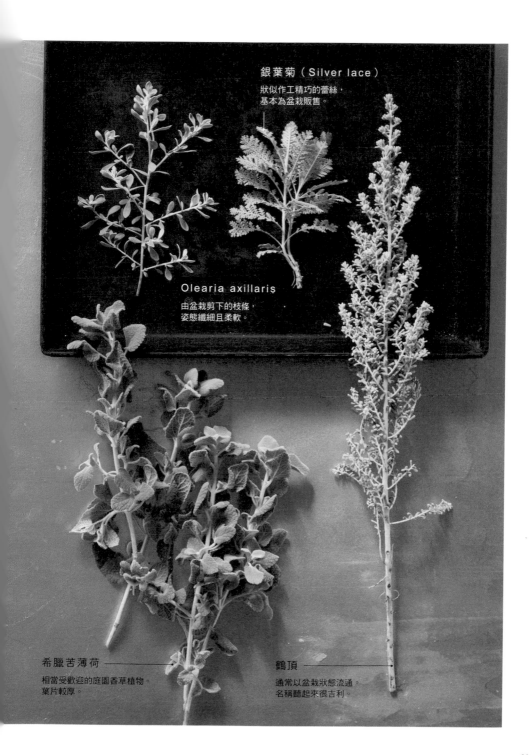

銀葉菊（Silver lace）

狀似作工精巧的蕾絲，
基本為盆栽販售。

Olearia axillaris

由盆栽剪下的枝條，
姿態纖細且柔軟。

希臘苦薄荷

相當受歡迎的庭園香草植物。
葉片較厚。

鶴頂

通常以盆栽狀態流通。
名稱聽起來很吉利。

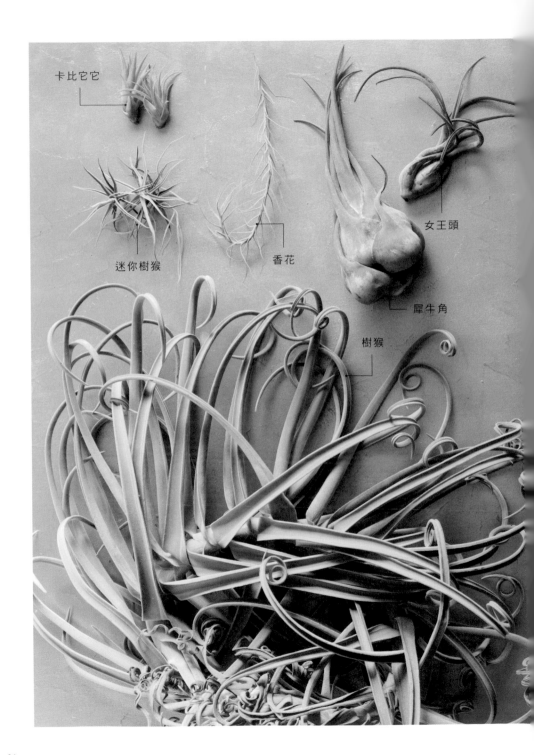

卡比它它

迷你樹猴

香花

女王頭

犀牛角

樹猴

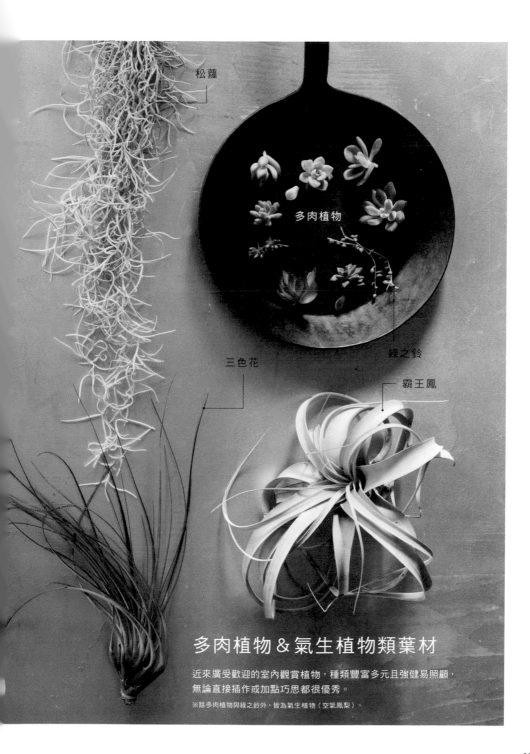

松蘿

多肉植物

綠之鈴

三色花

霸王鳳

# 多肉植物 & 氣生植物類葉材

近來廣受歡迎的室內觀賞植物，種類豐富多元且強健易照顧，
無論直接插作或加點巧思都很優秀。

※除多肉植物與綠之鈴外，皆為氣生植物（空氣鳳梨）。

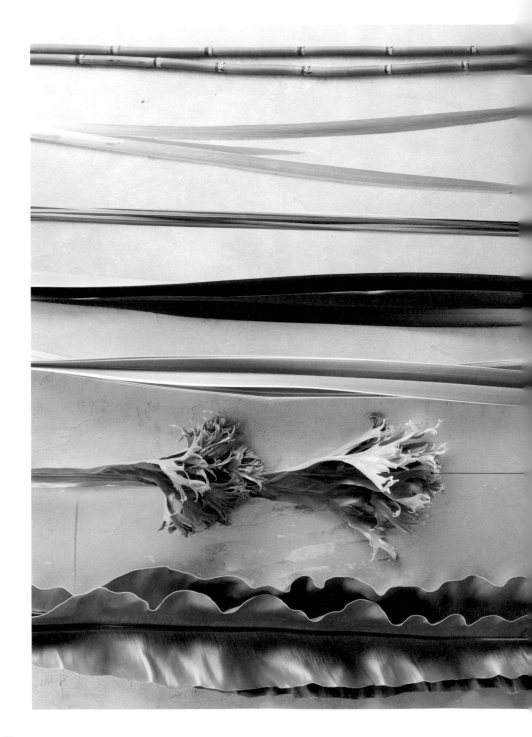

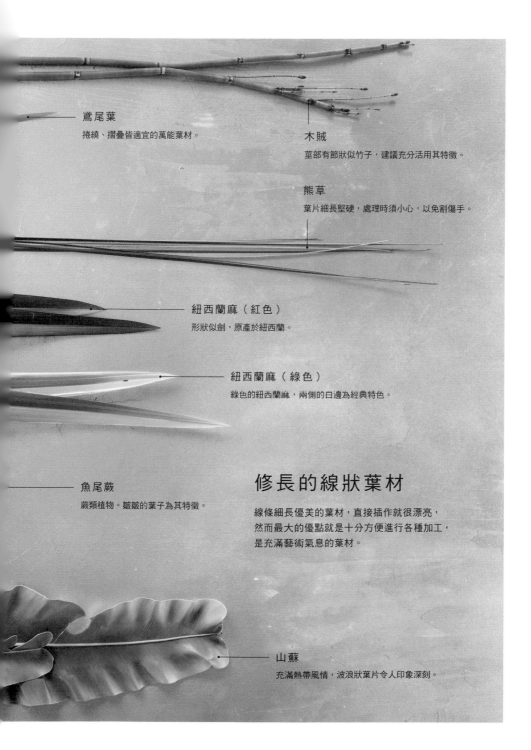

鳶尾葉
捲繞、摺疊皆適宜的萬能葉材。

木賊
莖部有節狀似竹子，建議充分活用其特徵。

熊草
葉片細長堅硬，處理時須小心，以免割傷手。

紐西蘭麻（紅色）
形狀似劍，原產於紐西蘭。

紐西蘭麻（綠色）
綠色的紐西蘭麻，兩側的白邊為經典特色。

魚尾蕨
蕨類植物。皺皺的葉子為其特徵。

# 修長的線狀葉材

線條細長優美的葉材，直接插作就很漂亮，
然而最大的優點就是十分方便進行各種加工，
是充滿藝術氣息的葉材。

山蘇
充滿熱帶風情，波浪狀葉片令人印象深刻。

# 令人深深著迷！
## 葉材運用技巧

以葉材創作花藝作品前，若能具備相關知識與便利的小技巧，製作時必然會更加有趣，讓人不由得深深著迷。不妨靜靜地、耐心地、盡情地享受與葉材相處的美好時光。即使天馬行空隨意揮灑，直到最終作品完成的那一瞬間才得出結果，也是創作的醍醐味之一。這心情宛如專業花藝家!?

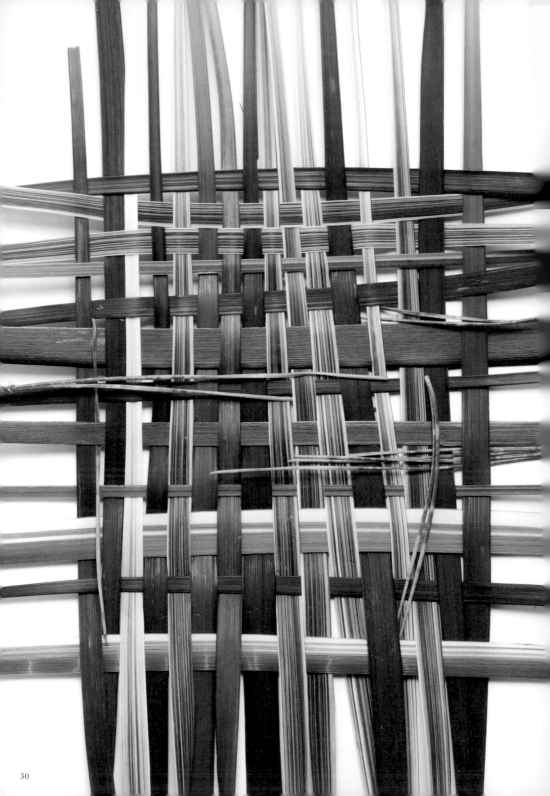

# 編　織

將修長的葉子當作織線，編成漂亮作品的手法。葉面較寬時，亦可撕開後使用。
持續編織就能構成形狀。運用三股編技巧也能編出漂亮作品。

## POINT

○使用細長形葉片。

○葉面較寬的葉子，可依個人喜好撕成適當寬度。

○組合不同寬度、顏色的葉片，可以讓作品更顯豐富有層次。

○亦可在編織作品加上重點裝飾！

## HOW TO MAKE

1

作為經線的葉子並排整齊，貼上紙膠帶固定一端。葉子之間避免留下太大空隙，密集一點可以完成更精美的作品。

2

作為緯線的葉子如Z字縫般，一上一下穿過經線葉子，編好就往上靠攏，隨時調整可讓編織作業更順利。

【實作範例中使用的葉材】
鳶尾葉・中國芒・紐西蘭麻（紅・綠兩種）・松葉

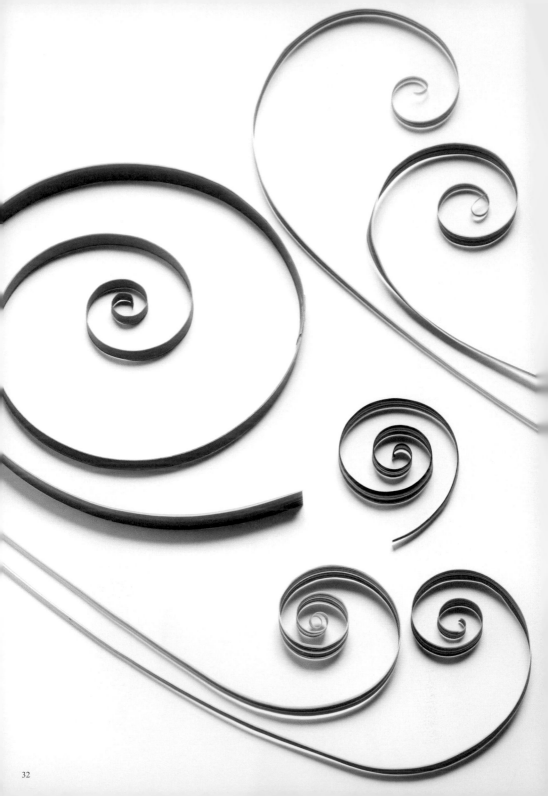

# 捲 繞

將直挺挺的葉片捲繞，以形成柔美曲線的手法。捲繞後無論是平面的藝術風格，
還是插花時添加形成緞帶般的裝飾都很經典。

## POINT

○依據想要呈現的彎曲強度，挑選適當的捲繞素材。
　希望形成明顯捲度時，可捲繞在竹籤等細小物品上。
　希望捲出柔美曲線時，直接捲繞在食指上，處理起來會更方便。
○捲繞之後，以手掌的溫度微微加熱，可使捲度更加持久。

## HOW TO MAKE

**1**

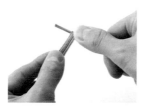

將葉片依序捲繞在小竹籤上。

**2**

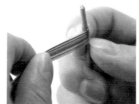

一開始必須捲緊固定。

**3**

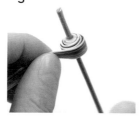

捲至必要長度即完成。

**4**

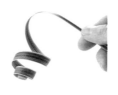

抽出小竹籤後就會呈現此模樣。

【實作範例中使用的葉材】
中國芒

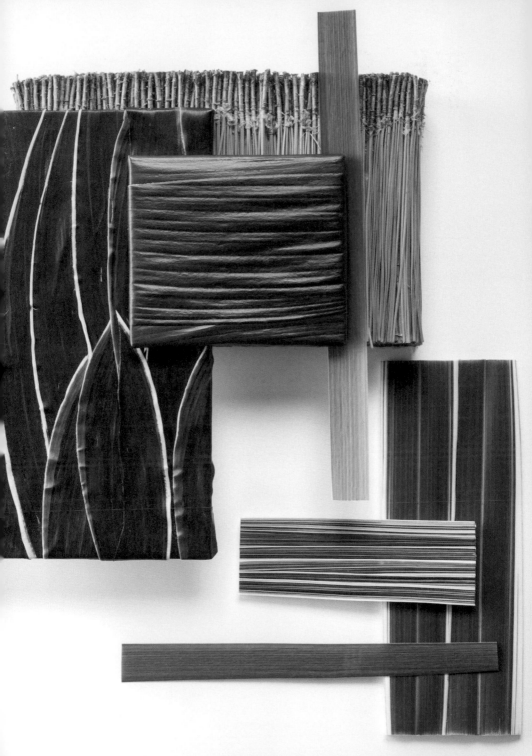

# 黏 貼

以某物為底座,貼上葉子構成設計造型的手法。
拼貼般輕輕鬆鬆就能完成,亦可貼在花器等立體物品上。

## POINT

○以噴膠或雙面膠帶就能輕鬆黏貼,製作效率非常高的處理方式。

○黏貼一種葉材感覺過於單調,不妨交錯黏貼多種葉材,
　完成的作品更顯繽紛熱鬧。

## HOW TO MAKE

若葉柄或葉脈較硬、較立體時,
請適度修剪後使用。

在葉背噴上黏膠,亦可使用雙面
膠。

黏貼在底座上。

【實作範例中使用的葉材】
松葉(乾燥)・香龍血樹・葉蘭・中國芒・鳶尾葉・紐西蘭麻(綠色)

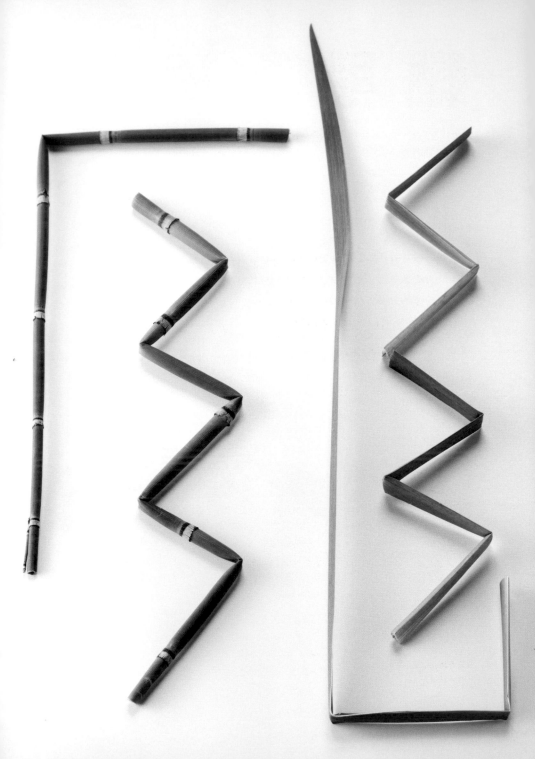

# 彎摺

藉由「摺」的動作,形成葉材原本不可能呈現的造型手法。
摺紙似地使用當然OK,插入鐵絲之後更可以隨心所欲地創作造型。

## POINT

○將鐵絲插入葉子中,即可自由自在地構成任何造型!

○使用鐵絲以＃22、＃24左右的粗細最適合。

○希望確實呈現形狀時,建議使用＃22的鐵絲。

○當然,沒有插入鐵絲也能彎摺成形。

## HOW TO MAKE

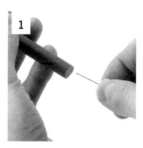

緩慢仔細地從植物的切口插入鐵
絲。

鐵絲插至想摺彎的部位後摺起葉
材。

【實作範例中使用的葉材】
木賊・鳶尾葉

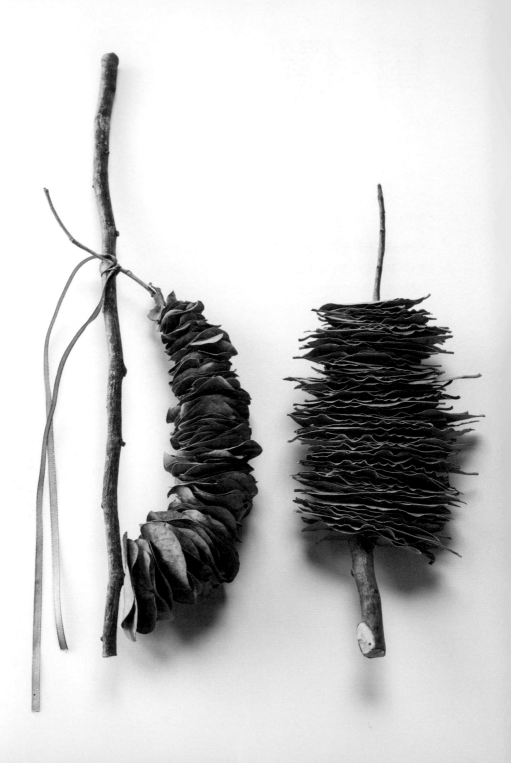

# 重疊

重疊葉子,享受將平面葉子轉化為立體花藝作品的手法。
將葉子裝入或重疊在箱子等容器裡,或以枝條串起葉子也很有趣。

## POINT

○以枝條串起葉子的作品,必須在素材新鮮的狀態下進行。
○希望串成樹狀時,大葉在最下方,越往上葉子越小,
　配合葉子大小完成作品即可。

## HOW TO MAKE

**1**

一一摘下葉片。

**2**

以枝條串起葉子時,將枝條尾端
斜剪更容易穿刺。

**3**

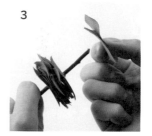

持續堆疊串上葉子。

【實作範例中使用的葉材】
尤加利‧落葉

# 裝飾

通常以盆栽型態販售的室內觀葉植物，或廣泛運用
於襯托花朵的優秀葉材。只有葉子的裝飾會不會太
單調呢？千萬別這麼認為，正因為是葉材，所以只
要花點心思裝飾，反而更能展現出帥氣、優美的姿
態。顏色簡單素雅的葉材，能夠配合任何風格的空
間，如此卓越的搭配性實在令人驚訝。本單元介紹
的，都是稍微多花一點心思就能呈現美好風采的創
意構想。

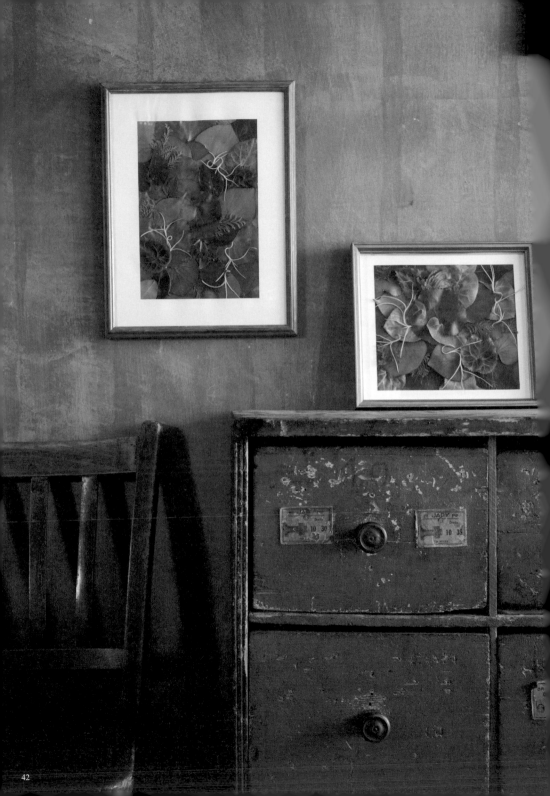

# 摩訶不可思議的綠葉藝術

顏色、形狀、葉脈之美——繪畫般可盡情感受葉之魅力的花藝作品。

深淺不一的綠色、交錯隱約的紅色調、葉片的光澤感、霧面質感等，

平常不太會注意到的葉材特性一一浮現出來，

而且，作法簡單只要黏貼即可。直接放置乾燥，漸漸褪色的變化過程也很值得欣賞。

除實作範例之外，不妨依個人喜好，以更廣泛的葉材種類來製作。

## GREEN & MATERIAL

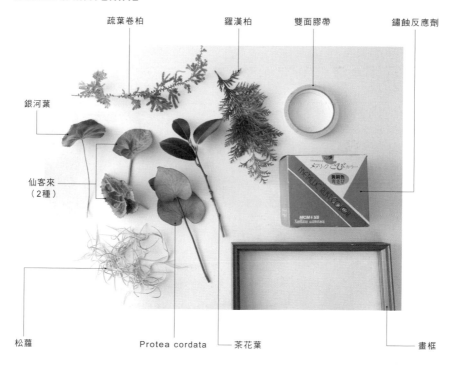

疏葉卷柏　　羅漢柏　　雙面膠帶　　鏽蝕反應劑

銀河葉

仙客來
（2種）

松蘿　　Protea cordata　　茶花葉　　畫框

# HOW TO MAKE

拆下畫框背板。畫框噴上金漆後塗刷鏽蝕反應劑，打造老件風情。

修剪葉柄，於葉片背面黏貼雙面膠帶。

撕掉雙面膠帶的背紙，將葉片貼在相框背板的中央。

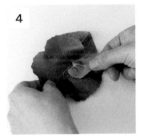

以雙面膠帶黏貼下一片葉子，除正面之外，刻意露出葉背會更有趣！

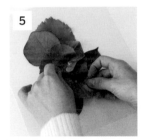

在已黏貼的葉片底下或葉片之間，繼續貼上其他葉片。直到葉片填滿相框背紙即完成美麗作品。

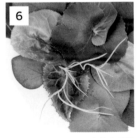

隨意夾入線條纖細、姿態生動的松蘿、疏葉卷柏或羅漢柏，作為重點裝飾。

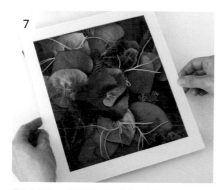

7

疊上內框後，確認是否完全遮蓋了背紙，同時檢視整體平衡。

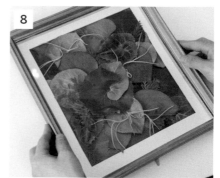

8

完成滿意的作品後，加上外框，將背面的鎖釦扣上即完成。

## POINT

葉柄要從交接處修剪乾淨。
如此一來，葉片就能重疊、平整的黏貼而完成精緻作品。
若葉柄修剪不確實，作品可能會出現凹凸不平等現象！

---

若是選擇相框背板與玻璃間距較大的相框，
即可作出充滿立體感的作品（P.42實作範例右）。
希望完成畫作般的平面作品時，建議挑選較淺的相框。
請依據構想中的成品，精心挑選相框吧！

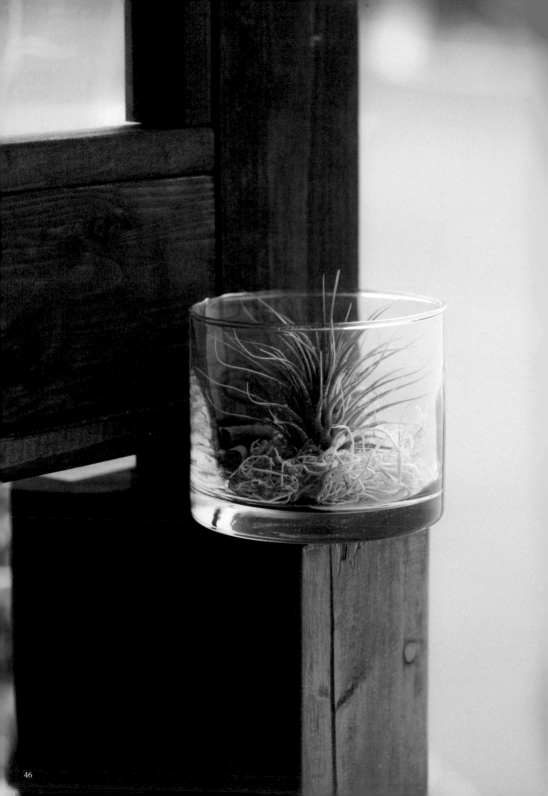

# 空氣鳳梨in玻璃花器

直接擺放，姿態就很可愛的空氣鳳梨，放進玻璃杯裡則能夠升級為藝術品。
要避免過度裝飾，也不可流於草率，以作為日常裝飾的感覺來製作吧！
最後以肉桂棒之類的乾燥素材妝點，
從顏色、質感上增添變化，以便完成更獨具一格的作品。

## GREEN & MATERIAL

○ 空氣鳳梨（小精靈）
○ 銀葉松蘿
○ 肉桂棒

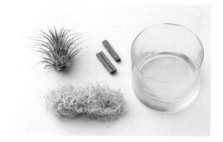

## HOW TO MAKE

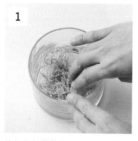

將銀葉松蘿放入玻璃花器後用手鋪平。

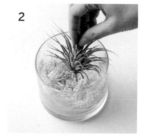

放上空氣鳳梨。

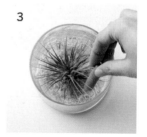

加上肉桂棒作為裝飾。

## POINT

鋪在杯子底下的松蘿建議選用白色品種。藉由白色來襯托擺在上面空氣鳳梨的綠色。
此作品使用染成白色的永生花銀葉松蘿。
使用乾燥素材也OK。永生素材可能以Spanish moss的別名販售。

# 只是插上葉材
# in 各式的玻璃瓶

即便只插上枝葉，只要花器與配置多花些心思，
就能一舉提升存在感。
譬如將充滿懷舊氛圍的理科實驗用具隨意擺在桌上。
插上彎曲有型的松枝，再搭配百香果之類的蔓藤營造生動活潑感。
再以帶著斑紋的葉材點綴，
即可完成感覺輕盈的作品。

## GREEN & MATERIAL

○ 百香果
○ 松枝（白壽‧乒乓松2種）
○ 紅葉木藜蘆
○ 葉蘭
○ 茵芋

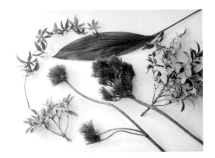

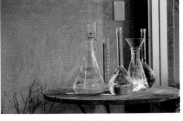

**POINT**　以燒杯、燒瓶等實驗器具為花器，
刻意地配置成不對稱的狀態。
與其後方較高、前方較低地依序排放，
不如隨意擺放，讓形成的高低差更有趣。

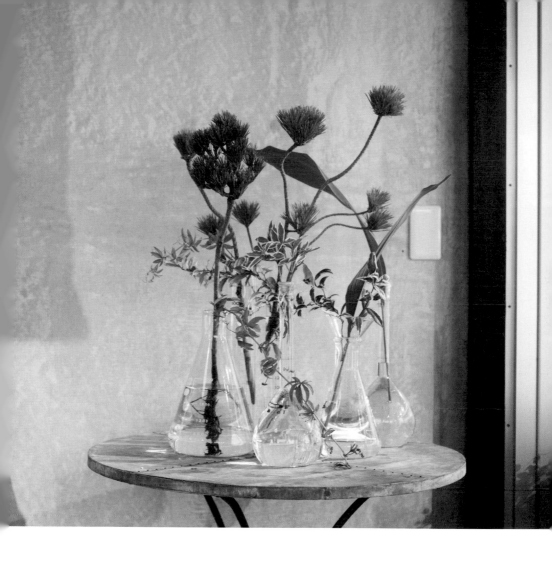

插作之際後退一步，一邊確認整體狀況一邊
進行，就能完成充滿協調美感的作品。
重點在於，扮演突顯空間的配角。

希望將花材固定在細口瓶的瓶口處時，
就依圖中示範的作法，將枝條卡在瓶口處即可。
將水加滿至接近瓶口的位置，
就能藉由重量發揮穩定的作用，營造出安定感。

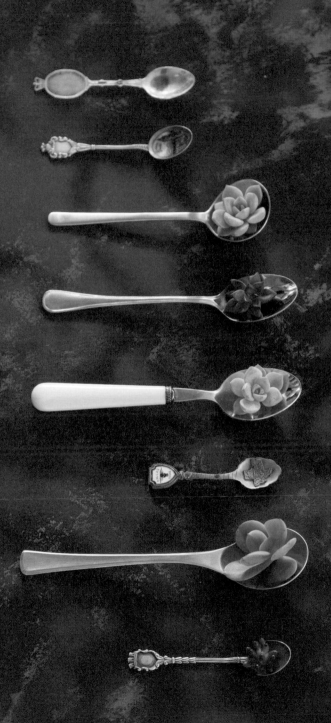

# 湯匙上的多肉植物

在並排的湯匙放上小巧可愛的多肉植物，
既像蔬菜又像甜點，不由得讓人產生可以吃下肚的錯覺。
以湯匙來展示植物的方式，如今已成為室內觀葉植物的基本裝飾手法之一，
讓人看見多肉植物的另一番面貌。
迅速排好湯匙，就能構成這般如畫景致。品味決定了關鍵點。

## GREEN & MATERIAL

○ 各式多肉植物
○ 湯匙

## POINT

修剪徒長的多肉植物後，得以享受另一種欣賞方式。
完全不需要使用土壤，所以也不必挑選擺放場所。
不放多肉的湯匙，則是利用精巧造型展現設計感。

相同要素並排著即可營造出律動感與統一感，即使外型小巧卻十分亮眼。
氣勢十足的集體演出。多肉植物約一星期充分澆水一次即可。

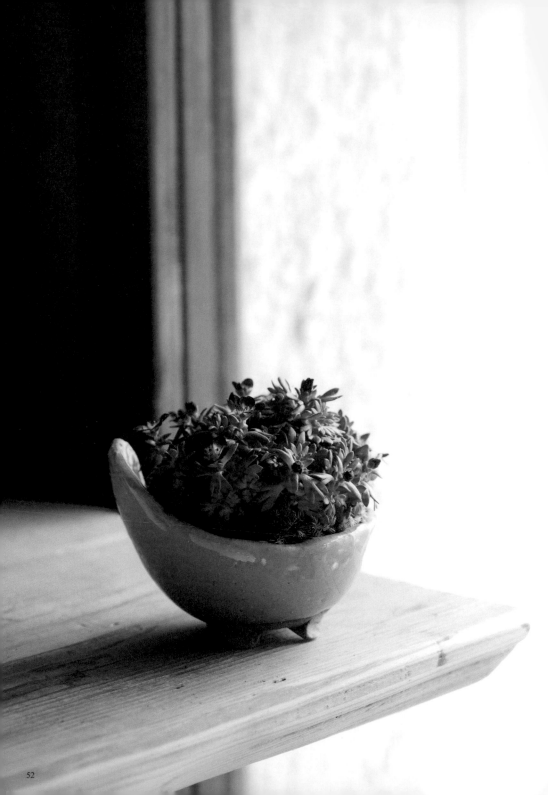

# 苔草的盆栽風花藝

只是以苔草覆蓋土壤，盆栽頓時充滿和風意境。
今天懷著穿上和服的心情，以小巧可愛宛如苔草的植物療癒一下吧！
作業過程中把玩著飽含水分的苔草，療癒效果更加不同凡響。
活用外形極具特色的手拉胚花盆，藉由植栽巧妙構成渾圓的苔球風花藝作品。

## GREEN & MATERIAL

○ 盆栽植物（範例使用雲間草）
○ 南亞白髮苔
○ 鑷子

## HOW TO MAKE

配合花盆大小修剪苔草，分成幾小塊會更方便鋪設。

依序將苔草鋪在盆栽表面，組合至完全看不見土壤。

苔草與花盆交界處的苔草以鑷子壓下，完成更自然的作品。

## POINT

若希望移植在比範例更淺的容器時，需清除一半土壤再種入。
植栽與花器之間的空隙以土填滿固定。和風植物可選擇搭配性佳的赤玉土。

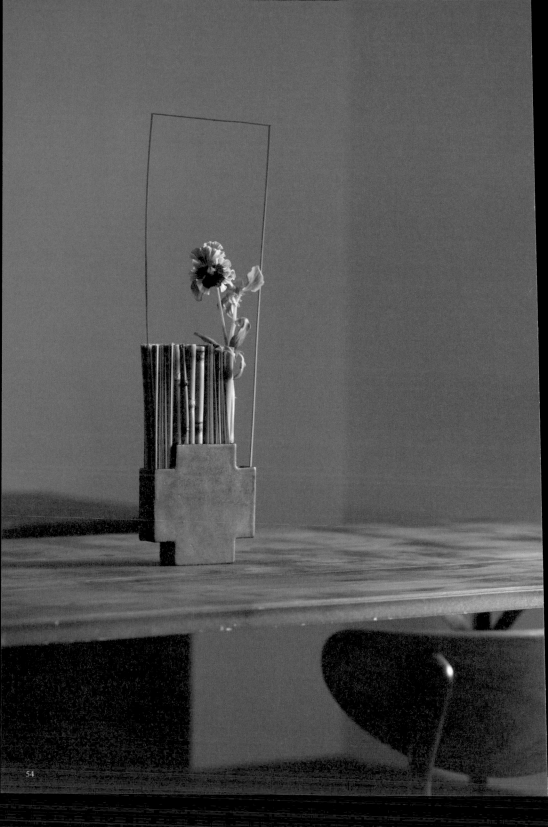

# 如畫般的線條感花藝

垂直並排的植物線條，營造出洋溢時尚感的花藝作品。
藉由相同高度筆直插作的素材，
展現凜然之美與畫作般的美妙線條。
推薦使用較粗、較厚的葉材，既可減少枝條數量又可增添作品的穩定程度。
以表情豐富的葉之線條演繹靜寂氛圍。

## GREEN & MATERIAL

○ 木賊
○ 熊草
○ 鳶尾花葉
○ 三色菫

## POINT

將數枝細長形葉材（實作範例使用木賊、熊草、鳶尾花葉）插入花器，修剪整齊。
以最先插入的葉材高度為基準。作業要點為葉材插入花器後才修剪，
而不是修剪成相同長度後插入花器。
最後插入三色菫作為重點裝飾，摺彎熊草形成畫框般的長方輪廓。

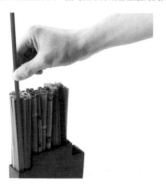
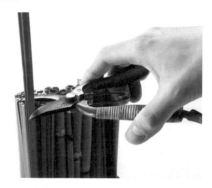

# 偶然之形

將柔軟細長的「中國芒」隨意纏繞編織，偶然完成了自然的鳥巢狀。
將其作為花器，放入乾燥處理過的烏桕種子，
充滿空氣感又趣味盎然的藝術品誕生！玩心得來的意外之作。

## GREEN & MATERIAL

○ 中國芒
○ 烏桕

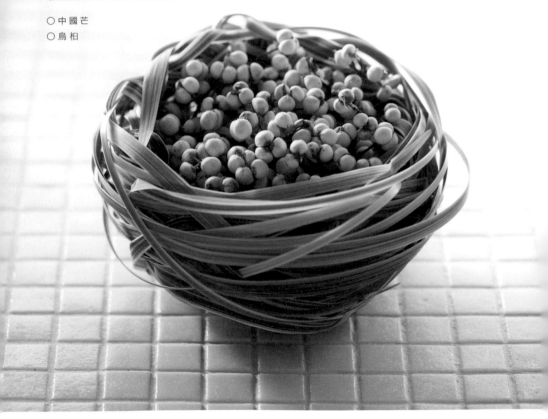

## POINT

中國芒以三股編的方式編織，
同時一邊纏繞形成鳥巢狀。
不預定終點默默地進行作業，
結果完成作品也很有趣。

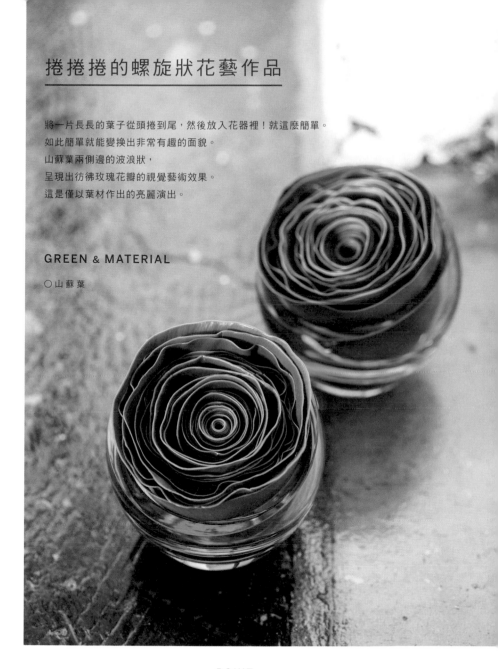

# 捲捲捲的螺旋狀花藝作品

將一片長長的葉子從頭捲到尾，然後放入花器裡！就這麼簡單。
如此簡單就能變換出非常有趣的面貌。
山蘇葉兩側邊的波浪狀，
呈現出彷彿玫瑰花瓣的視覺藝術效果。
這是僅以葉材作出的亮麗演出。

## GREEN & MATERIAL

○山蘇葉

### POINT

儘量緊密且避免留下空隙地捲起山蘇葉。
建議挑選剛好可容納山蘇葉捲的花器。
除山蘇葉之外，質地柔軟且葉面較寬的葉材皆可運用。

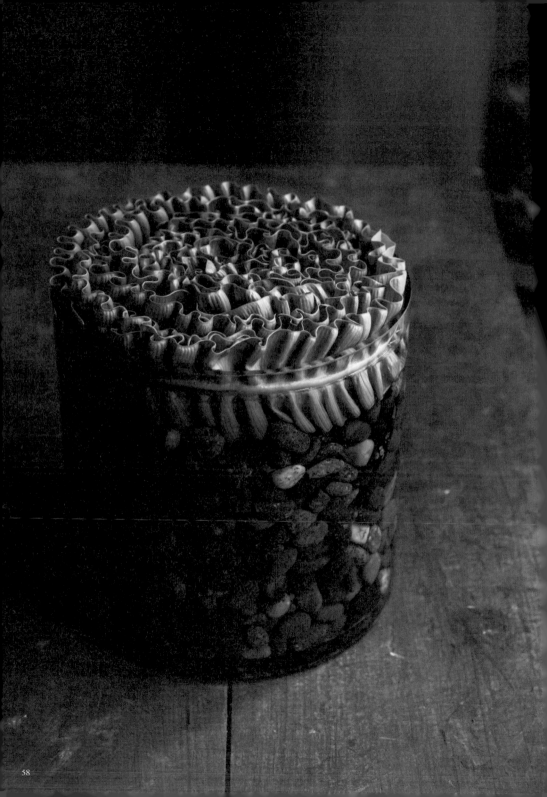

# 捲捲捲的螺旋狀花藝作品　【大型螺旋版本】

只要捲起葉子就能當作裝飾，作法簡單卻又格外帥氣的插作手法。
配合直徑較大的花器，鬆鬆地捲起葉片，
就能完成華麗大方的綠藝作品。
花器裡滿滿的小石子，自然演繹出和式恬靜優雅的氛圍。
精湛典雅的異素材結合作品，是進階版的大人風葉材裝飾。

## GREEN & MATERIAL

○ 山蘇葉
○ 小石子

## HOW TO MAKE

柔軟 ↗

**1**

將小石子放入玻璃容器墊高底
部，接著沿花器邊緣由外往內捲
放山蘇葉，捲放的山蘇葉微微高
出花器邊緣。

**2**

硬挺 ↘

山蘇葉的葉尖較柔軟，靠近葉柄的
葉基則較硬挺，捲放時，葉尖與葉
基交錯重疊，就能順利製作出銜接
密合的效果。

**3**

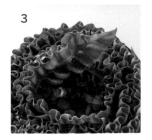

一直捲放至看不見小石子為止。

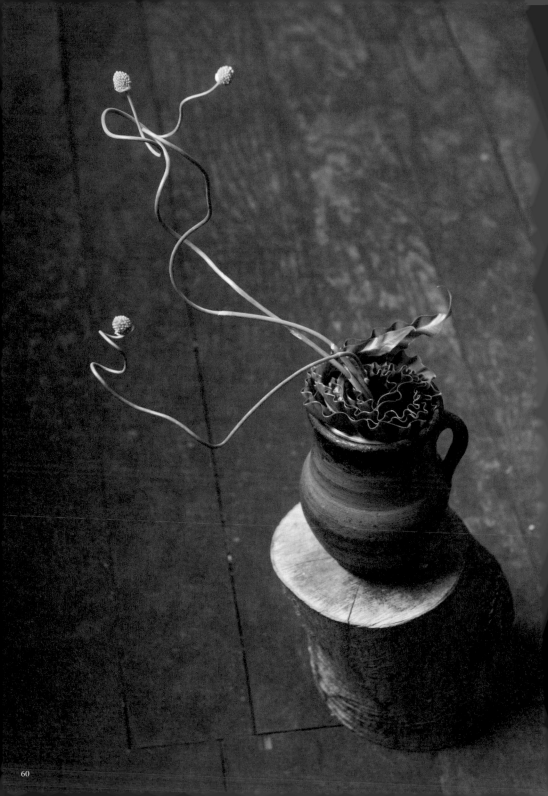

# 捲捲捲的螺旋狀花藝作品【加入纖細葉材的版本】

僅使用捲繞後的山蘇葉當然很好看。
這款則是希望姿態更顯生動活潑的變化作法。
以生動逼真由中心蜿蜒而出的觀賞蔥Snake Ball營造纖細感。
山蘇葉不僅運用於造型設計，亦是瓶插花藝等廣泛使用的最佳配角之一。
此作品搭配其他花材也OK，盡情選用喜愛的素材吧！

## GREEN & MATERIAL

○ 山蘇葉
○ 觀賞蔥（Snake Ball）
※ 亦可使用台灣較容易購得的丹頂蔥花取代。

## POINT

山蘇葉先捲好再放入花器，完成形狀會更漂亮。
由於中心部分要插花，因此捲起山蘇葉時，要一邊考慮預留空間與配合花器的大小。
讓捲好的葉片稍微高於瓶口，打造遊玩般的趣味印象。
令人想要以珍藏花器試作的簡單花藝手法。

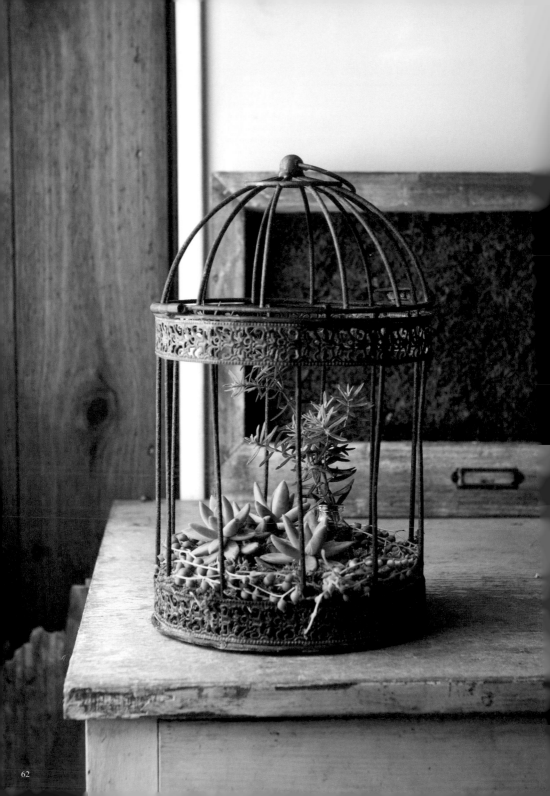

# 鳥籠裡的綠意

籠子裡的不是鳥兒，而是清新翠綠的植物們。
古色古香的金屬鳥籠，裡面有著青翠水嫩的迷迭香，
以及多肉植物與苔草等生氣盎然的綠意，
讓植物與鳥籠的對比更加鮮明。無論擺放或吊掛都很經典。
獻給喜愛古樸老件的朋友們。

## GREEN & MATERIAL

○ 澳洲迷迭香
○ 多肉植物
○ 綠之鈴
○ 苔草

## POINT

鳥籠底部薄薄地鋪上土壤，
土壤表面鋪滿苔草，
接著擺放多肉植物與插入小巧枝葉的瓶子。

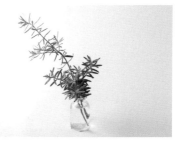

小瓶子裝水之後即可插入葉材，
無論作為重點裝飾或機能性都很方便！
選用高度適中的瓶子，以免放入鳥籠後太顯眼。

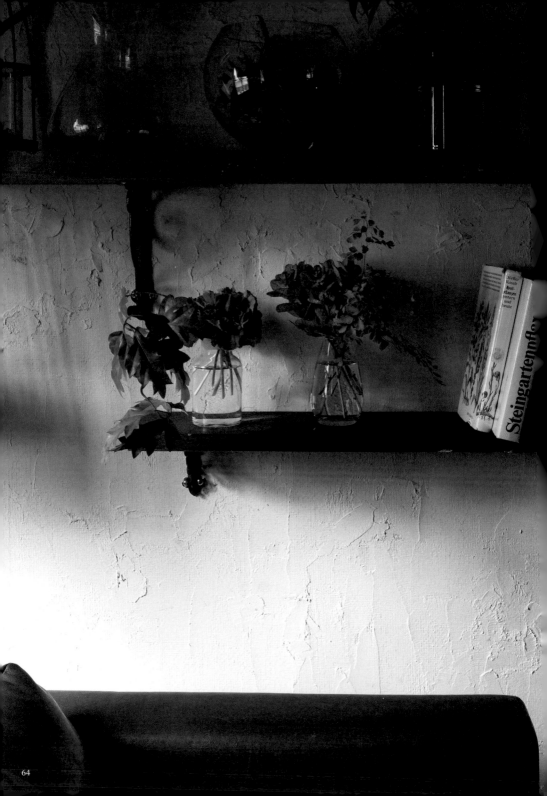

# 書架上的一抹綠意

在清新簡約的玻璃花器插入枝葉。
作法如此簡單卻能感受到植物青翠水嫩的氣息，
都是因為插作時並未過度鋪陳，保持了純真自然的樣貌。
無論是盆栽修剪下來的枝葉、庭園裡的植栽、路邊的野草等都可拿來運用。
房間裡只是增添幾許綠意，整個氣氛就顯得格外寧靜安穩。

## GREEN & MATERIAL

○ 芳香天竺葵
○ 羽裂菱葉藤
○ 薄荷
○ 鐵線蕨

## POINT

簡單素雅的玻璃花器是適合任何葉材的寶物。
建議選用重心穩定，插入素材後不會晃動的花器。
玻璃花器裡的水若是髒汙就很顯眼，請務必每天換水。
隨著每天照顧植物的互動，這些瑣事也會變得樂趣無窮。

# 創作
——

不止作為居家擺飾，葉材還可以當成手作素材來創作。葉材既不是紙張也不是塑膠，而是有著天然造形的植物，因此連作品的細節都會很精緻。最吸引人的魅力，在於原有姿態加點巧思就能構成不同的作品。以葉材創作時，無論是完全沉醉其中也好，或輕鬆愉快的一邊享用著咖啡一邊動手製作也好。透過接觸或沁涼、或潤澤，充滿生命氣息的葉片，只是這樣就已是無與倫比的享受。

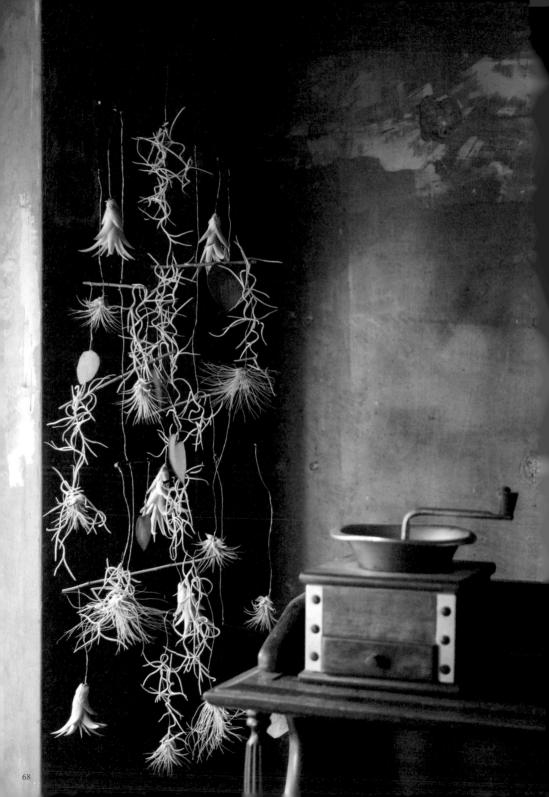

# 在空中翩翩起舞的植物平衡吊飾

不需要土壤就能生長，因而人氣高漲的空氣鳳梨，
就以鐵絲串連起來作成綠藝吊飾吧！
在走動之間或從窗戶吹進屋裡的輕風而輕輕搖曳，
最適合掛在咖啡廳或起居室等空間。
一邊眺望著搖曳生姿的植物們，一邊坐著發呆也別有風味。

## GREEN & MATERIAL

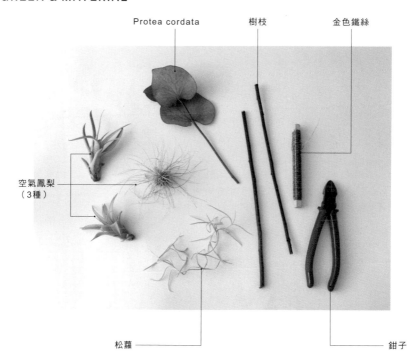

Protea cordata      樹枝      金色鐵絲

空氣鳳梨
（3種）

松蘿      鉗子

## HOW TO MAKE

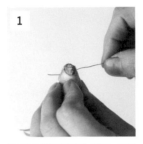

**1**

在空氣鳳梨根部穿入鐵絲，此範例使用花圈用的金色鐵絲。

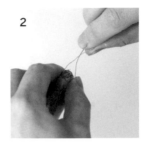

**2**

扭轉鐵絲固定。

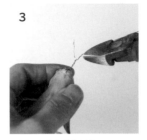

**3**

以鉗子修剪多餘的鐵絲。

**4**

將Protea cordata的葉柄修剪為2至3公分。鐵絲摺成直角狀，靠在距離葉片約1公分處。

**5**

左手手指壓住直角處，右手則以鐵絲纏繞葉柄，鐵絲需纏緊以免鬆脫。

**6**

修剪掉多餘的鐵絲。植物乾燥後會變得細瘦，必須緊緊纏繞以免鬆脫。若擔心不夠確實，可以黏膠補強。

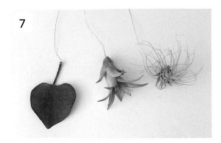

**7**

以相同手法完成其他植物裝飾，可依喜好決定鐵絲長短。

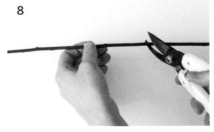

**8**

將樹枝修剪成10至20公分左右（長度依喜好），亦可以竹枝取代。

9

將裝飾植物的鐵絲纏繞在樹枝上固定。

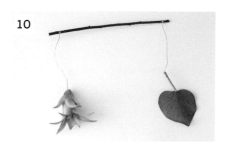

10

以相同要領將纏在樹枝兩端,剪去多餘鐵絲。

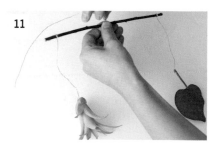

11

製作好數個步驟10之後,分別以鐵絲串連在一起。

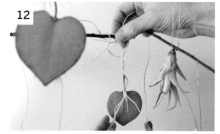

12

由下往上組裝會比較方便作業。組合好之後隨意纏繞松蘿即完成。

## POINT

組裝時,鐵絲應避免纏得太緊,
之後需要滑動零件調整位置,因此先鬆鬆地纏繞較為方便。
由於不容易取得平衡,
因此最後階段才一邊加上松蘿,一邊調整。

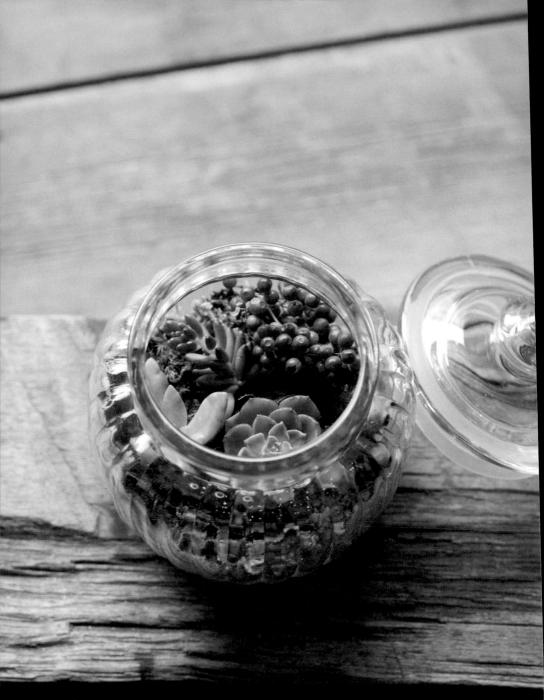

# 創造小小世界。多肉植物生態瓶

緊緊依偎在玻璃瓶裡的植物們，宛如迷你模型森林的小世界，展露出匯集的趣味性。
在小小的空間裡創造專屬於自己的世界，這是一項樂趣十足令人不由得沉醉其中的作業。
懷著宛如創造天地的神仙心情，創造專屬於自己的生態瓶！
若在瓶中加入仿真人偶或動物公仔等，更顯得熱鬧繽紛。

## GREEN & MATERIAL

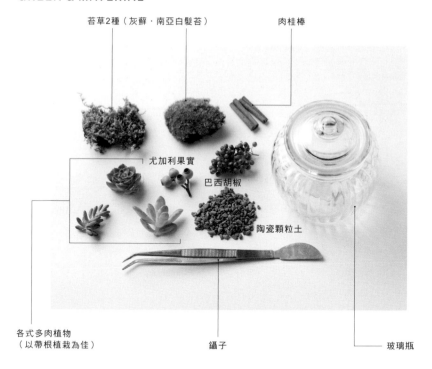

苔草2種（灰蘚・南亞白髮苔）　　肉桂棒

尤加利果實

巴西胡椒

陶瓷顆粒土

各式多肉植物
（以帶根植栽為佳）　　　　鑷子　　　　玻璃瓶

## HOW TO MAKE

**1**

倒入陶瓷顆粒土，份量大致為花器的五分之一。一邊考量栽種植物的位置，會更容易決定顆粒土的份量。

**2**

削薄苔草厚度，以剪刀適度修剪下方的泥土。

**3**

將苔草鋪在陶瓷顆粒土上，使用鑷子作業即可順利進行。

**4**

依個人喜好配置灰蘚與南亞白髮苔兩種苔草。

**5**

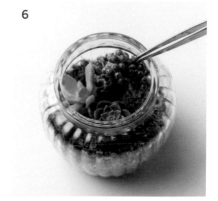

加入多肉植物。

**6**

多肉植物皆就定位後，加入乾燥花材妝點。

## POINT

基本上，多肉植物應儘量擺在光線充足與通風良好的場所（盛夏應避免直射的陽光）。
每週以噴霧器充分澆水一次，但冬季期間須減少水量。
蓋上瓶蓋的密封狀態會造成通風不良，
可能導致植物弱化或罹患病蟲害，須留意這點。

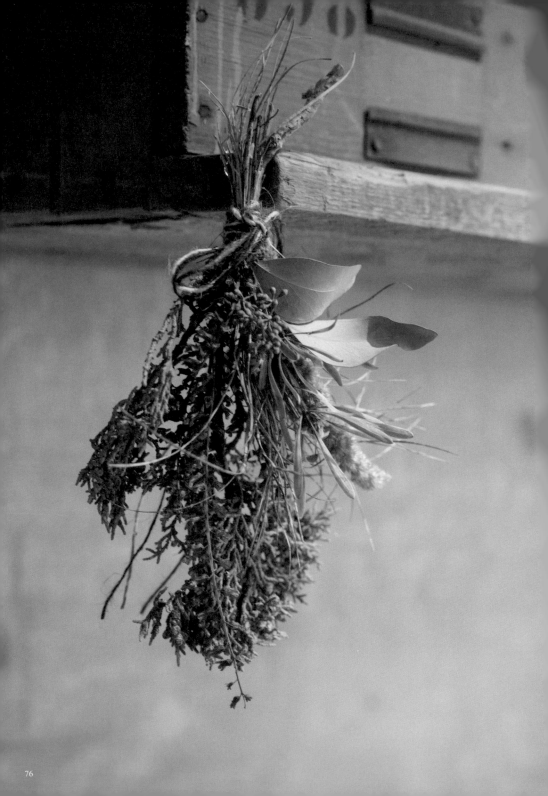

# 褪色後更雅致，古典乾燥花壁飾

將乾燥後呈現出漸層般色彩的植物綁成束，完成漂亮的倒掛壁飾。
漸漸褪去的綠色，隨著時光轉變成米黃與棕色色調，
最適合搭配懷舊又或是古典風格的室內裝潢。
輕盈的乾燥花束可隨意掛在任何場所，當作禮物送人也很體面，
廣泛的應用層面十分值得期待。
實作範例較小，亦可製作成大型花束。

## GREEN & MATERIAL

雜草（乾燥）　　染色麻繩　　杜松（乾燥）

雞冠花

鐵絲

尤加利（乾燥）　　紫蘇（乾燥）　　非洲鬱金香（乾燥）

## HOW to MAKE

1

先將同類型的纖細素材以鐵絲束起，纏繞鐵絲後扭緊固定即可。

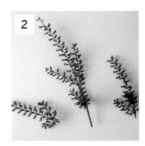

2

蓬鬆有份量的葉材則是剪開後使用。圖為剪成小枝的紫蘇。

3

綁成束的紫蘇以鐵絲固定。

4

以面積較大的素材為底。此範例使用杜松。

5

將綁成束的紫蘇放在杜松上，纏繞鐵絲後撐緊。

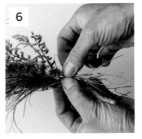

6

一邊依序加上雜草、雞冠花，一邊以鐵絲纏繞固定。

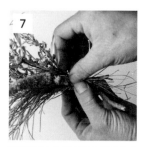

7

接著加入以展現形狀為重點的非
洲鬱金香。從較長的素材開始疊
加,將容易摺斷的葉材放在較堅
硬的素材即可安心進行。

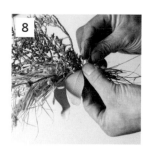

8

在綑綁處加上短而寬大的葉材
(此範例為尤加利),巧妙地遮擋
綁束的鐵絲。

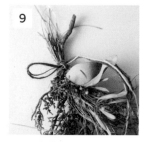

9

就這樣完成亦可,但是在鐵絲上
以細麻繩裝飾會更好。打成單結
的細麻繩不會顯得太甜美,恰好
適合花束風格。

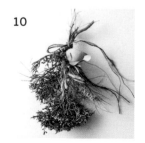

10

乾燥素材容易摺斷,處理時須小
心謹慎。

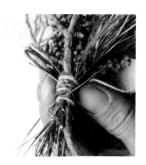

POINT

纏繞素材的鐵絲不剪短,
吊掛時就可直接使用,裝飾時更方便。
一旦確定綑綁處之後,避免三心二意的挪動位置,
就是完成美麗作品的訣竅。

# 層層疊疊的落葉

將秋冬時節覆蓋街道的落葉，撿起後重新構成的花藝作品。
連同一起掉落的樹枝以外不再添加其他素材。充滿自然氛圍的設計宛如一棵小樹。
聖誕季節結合少許燈光裝飾，頓時就變身為聖誕樹！

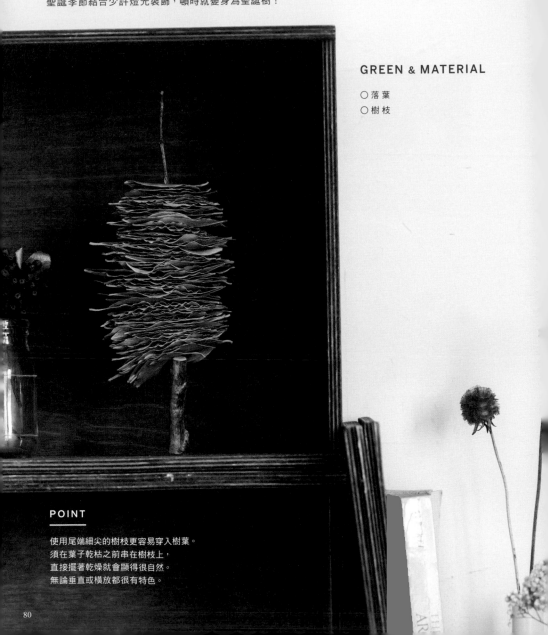

## GREEN & MATERIAL

○ 落葉
○ 樹枝

## POINT

使用尾端細尖的樹枝更容易穿入樹葉。
須在葉子乾枯之前串在樹枝上，
直接擺著乾燥就會顯得很自然。
無論垂直或橫放都很有特色。

# 標本風乾燥花

欣賞植物之美直到最後一刻的乾燥花形式。
這種短暫又如同昆蟲標本的姿態，展現的是生命之形。
食蟲植物瓶子草宛如脈絡的花紋、帶著球根的鬱金香，
在記憶中留下了永遠的神祕感。

## GREEN & MATERIAL

○ 帶球根的鬱金香（乾燥）
○ 瓶子草（乾燥）
○ 木板
○ 鐵釘（或鎖釦）

## POINT

其實作法非常簡單。
以金屬釘子或鎖釦固定乾燥狀態的植物即完成。
金屬部分抹上醋處理成鏽蝕狀態，
即可營造老件的古舊氛圍。無論是將木板立起，
或以錐子在木板上方鑽孔，穿上麻繩掛起都OK。

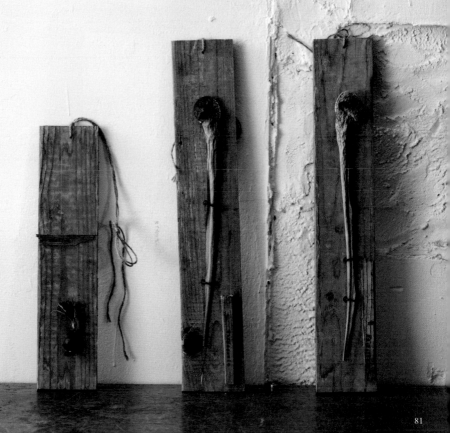

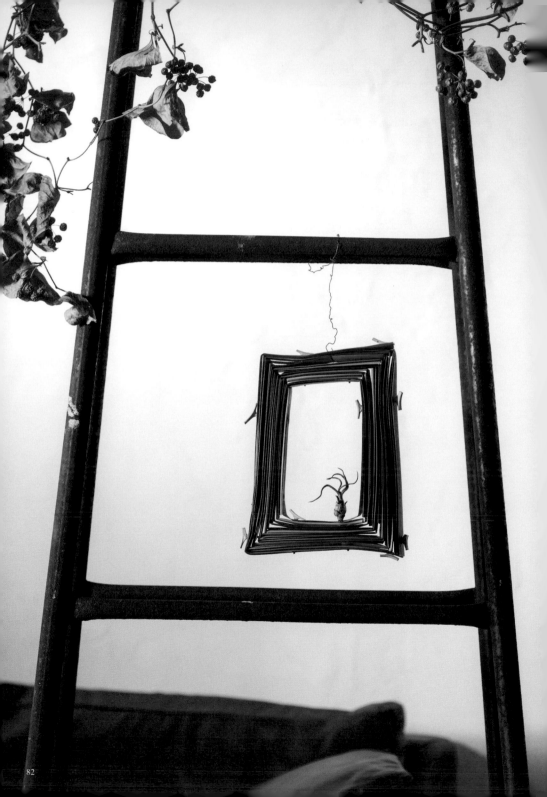

# 幾何之美的綠藝框飾

層層疊疊由綠葉構成的方框，
幾何學的美麗設計宛如要將人吸進去似的，
令人捨不得移開目光。
在這框架之中探出頭來的，又是什麼？
刻意留下空間，框住一抹景色也好，
加上喜愛的空氣鳳梨或裝飾小物亦很迷人，
作為懷念照片或明信片的相框更是經典組合。
可自由自在享受創作樂趣的框飾。

## GREEN & MATERIAL

鳶尾葉

枸橘棘刺　　　竹籤

※以下依個人喜好
○空氣鳳梨（女王頭）
○鐵絲

## HOW TO MAKE

鳶尾葉分成一片片後，將葉尖修剪整齊。

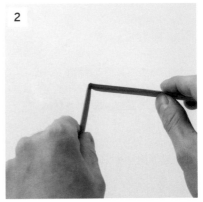

摺出方框的直角。若想要製作尺寸較大時，一片葉子會不夠長，必須銜接另一片繼續構成形狀。

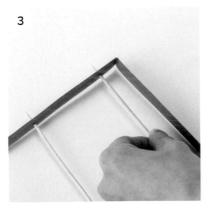

在摺好的直角一邊插上兩根竹籤，尖端穿出葉片約1公分。

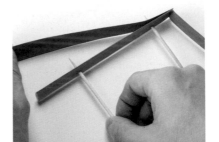

銜接第2片鳶尾葉，修剪過的葉尖對齊摺彎的直角，將銜接的葉片插在竹籤上固定。

**5**

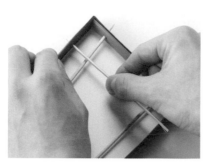

一邊重疊葉片，一邊插入竹籤以便固定。

**6**

每邊各插入兩根竹籤，就能完成十分方正的框架。

**7**

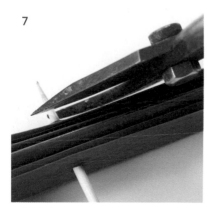

以鳶尾葉疊出理想厚度，接著修剪多餘的竹籤（內外側都要剪）。

**8**

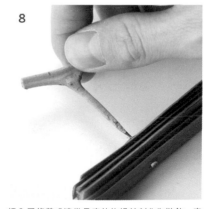

插入已修剪成適當長度的枸橘棘刺作為裝飾，完成！

## POINT

依個人喜好裝飾吧！
範例的空氣鳳梨（女王頭）係以木工用接著劑黏住。
掛鉤則是配合作品風格，使用了刻意捲繞出形狀的鐵絲。

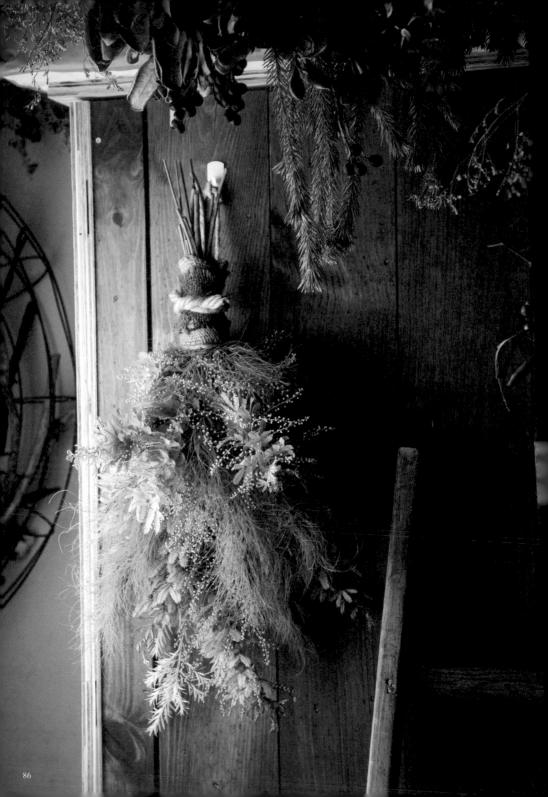

# 倒掛花束風的綠之壁飾

簡單清新的葉材，組合成充滿自然風情的倒掛花束。

令人自然而然想要裝飾於房間的微形大自然。

同樣作為壁飾，花圈總是令人聯想到聖誕節慶，

倒掛花束則是一整年都可以依據季節選用合適素材，盡情享受創作樂趣。

範例以春天的金合歡為主。散發清新香氣的尤加利、薰衣草與乾燥素材都很推薦。

## GREEN & MATERIAL

○ 金 合 歡
○ 金 合 歡 葉
○ 盆 栽 修 剪 下 來 的 葉 子
○ 麻 繩
○ 麻 布 （ 範 例 使 用 帶 狀 麻 布 ）

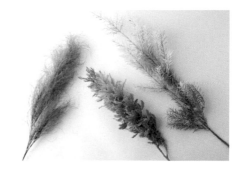

## HOW TO MAKE

**1**

將素材收成一束，再以麻繩綑綁
莖部固定。

**2**

以麻布包裹綁著麻繩之處。依米
色→綠色的順序包覆，最外層再
以裝飾用粗麻繩打結。

**3**

若使用較大片的麻布，如圖摺疊
後使用，成品會更美觀。

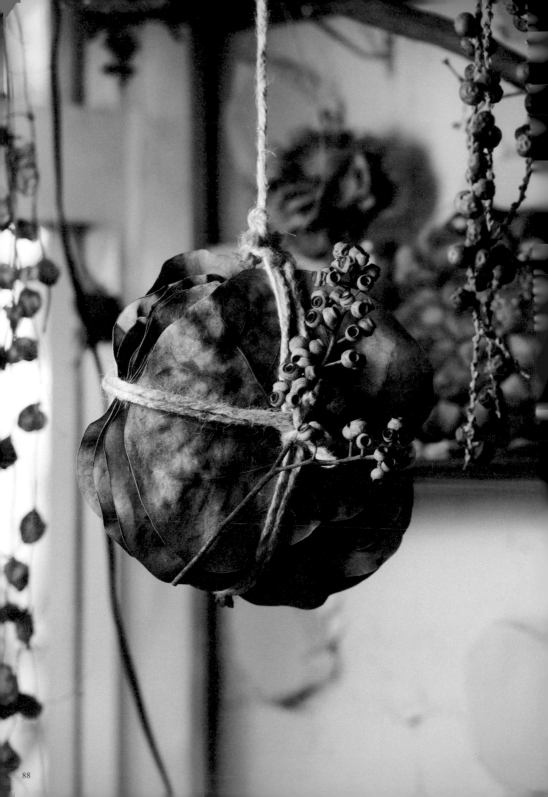

# 包袱風枯葉吊飾

像打包行李似地，以麻繩綁著碩大的海葡萄葉。
酷似江戶時代的包袱風情與枯葉構成絕妙的組合。
簡單俐落的造型即使裝飾在男士的房間，也不會顯得太甜美。
看起來蕭瑟，但清晰的葉面紋理卻十分耐人尋味。
搭配同為乾燥素材的尤加利果實。

## GREEN & MATERIAL

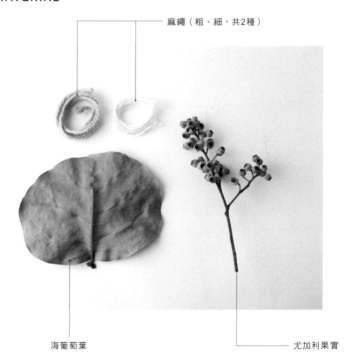

麻繩（粗、細，共2種）

海葡萄葉

尤加利果實

## HOW TO MAKE

1
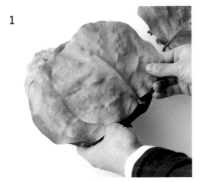

重疊乾燥的海葡萄葉。一邊錯開堅硬的葉脈一邊重
疊,較容易疊出均等的厚度。

2
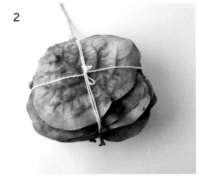

先以白色細麻繩綁成十字型。葉片乾燥後脆化易
碎,需避免綁得太緊。

**3**

在十字上方的白色細麻繩處綁上吊掛用粗麻繩。粗麻繩長度依個人喜好決定。

**4**

重疊約20片海葡萄葉。在綠葉狀態下製作，欣賞葉片的乾燥過程也很有趣。沿細麻繩上方再綁一次粗麻繩即完成。

## POINT

將尤加利果實插在麻繩的空隙作為裝飾。
樹枝會鉤住麻繩，因此不需要以接著劑等黏貼固定。
由於並非黏膠等固定方式，因此可依心情隨意變換裝飾小物。

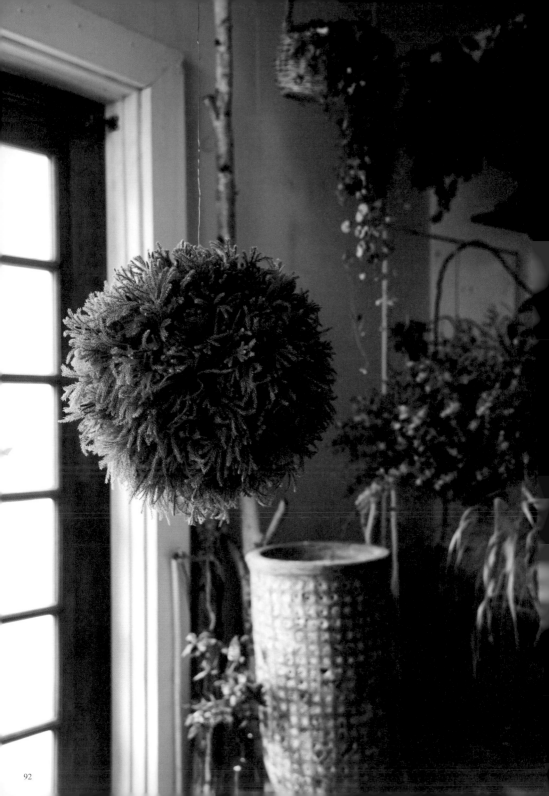

# 獻給日本酒愛好者的鹿角草杉玉！

掛在酒鋪屋簷下的杉玉，是通知顧客新酒上市的象徵物。
顧名思義，原本是以杉樹葉作成，在此介紹的則是可以輕鬆完成的提案。
將毛茸茸的鹿角草插在網子上就完成了，作法很簡單吧！
一邊欣賞杉玉，一邊舉杯小酌的滋味格外特別。

## GREEN & MATERIAL

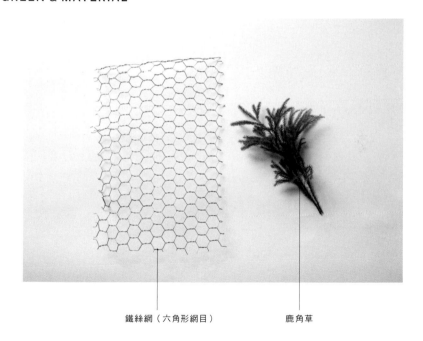

鐵絲網（六角形網目）　　　　　鹿角草

## HOW TO MAKE

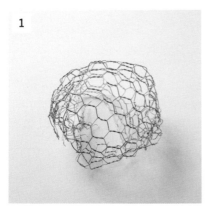

**1**

將鐵絲網處理成球狀,尺寸大致為成品的二分之一。鐵絲網則是一般居家用品賣場就能買到。

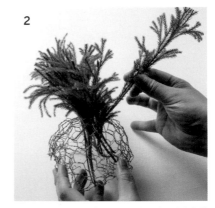

**2**

將鹿角草依序插入鐵絲網的網目中。事先將鹿角草修剪成相同長度,製作時會更方便。

**5**

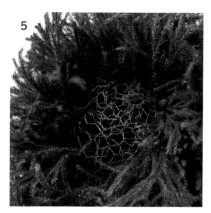

**6**

繼續插入鹿角草就會漸漸成為球狀。插入的鹿角草枝葉會互相鉤住，不需要按著劑就能固定。

球狀鐵絲網插滿鹿角草後，將鹿角草修剪整齊。

## POINT

適度修剪鹿角草的長度，以免插入球體的莖部穿出鐵絲網外。鹿角草長度大致為球體的2倍長。緊密插入至完全看不見網目為止，內部的葉與葉相互交錯支撐會更容易固定。

# 裝扮其身

葉，其實意外的強韌。另一個特徵則是其形色，足以媲美寶石的形色之美，是大自然的賜與。以如此優秀的葉子為素材，作成飾品配戴在身上，必然深深地吸引眾人目光。無論是作為休閒派對時配戴的亮眼打扮，或當作禮物送給重要的對象。接下來將介紹可廣泛運用於各種場合，充滿植物意趣的飾品提案。

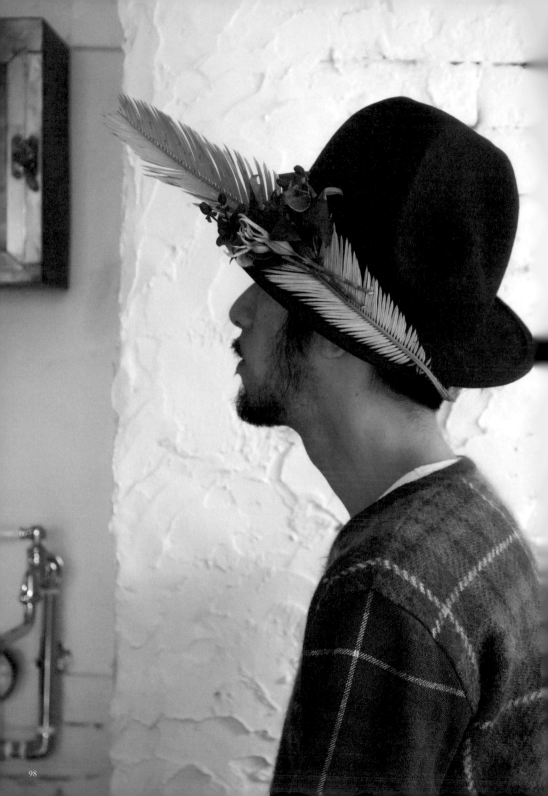

# 鐵樹葉的羽毛風帽飾

將外形如同羽毛的鐵樹葉置於帽子上當作裝飾。
只是這樣似乎有點單調,再添上其他葉子與果實加以裝飾吧!
配合帽子上的葉子和果實穿搭服裝,更顯帥氣優雅。
大膽又嶄新,由葉材化身而成的羽毛風帽飾。
為了避免堅硬的葉尖刺到他人,舉手投足必須更紳士喔!

## GREEN & MATERIAL

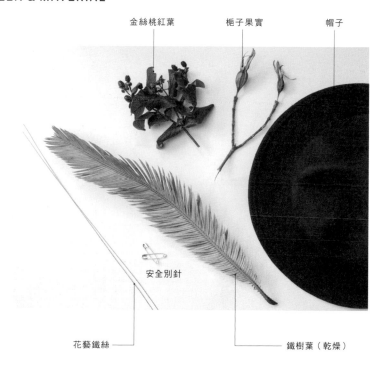

金絲桃紅葉　　梔子果實　　帽子

安全別針

花藝鐵絲　　　　　　　鐵樹葉(乾燥)

# HOW TO MAKE

1

在鐵樹葉背面，以安全別針比對位置，決定別針固定之處。

2

剪兩條10公分左右的鐵絲，分別摺成U形。取一條穿過步驟1決定的別針尾所在之處。鐵絲是由葉面穿向葉背。

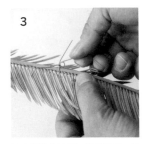

3

插入鐵絲後撐緊。準備鐵鉗，撐緊鐵絲時會更便利。

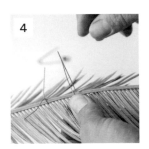

4

在別針頭的位置也插入U形鐵絲，同樣從鐵樹葉面插向葉背，撐緊固定。

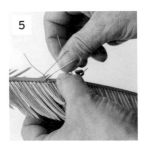

5

以兩根鐵絲固定安全別針。鐵絲穿過安全別針尾端的小圓圈後，撐緊固定。另一條固定針頭處。

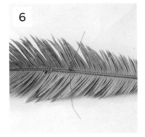

6

固定安全別針後，多出來的鐵絲穿至葉面。

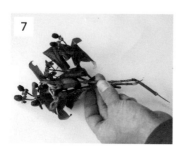

7

將金絲桃紅葉與梔子果實收成一束，拿在手上。

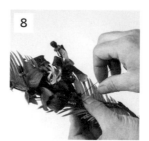

8

放在鐵樹葉上，以步驟⑥穿向葉面的鐵絲固定。請確實撐緊以免鬆脫。

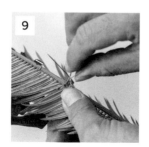

9

剩餘鐵絲再穿回葉背處撐緊。

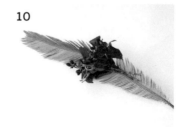

10

修剪多餘的鐵絲，將鐵絲往葉面摺，以免鐵絲刮傷帽子。

## POINT

請使用剛開始枯萎的金絲桃紅葉與梔子果實。
相較於已經完全乾燥的素材，會比較柔軟好處理。
示範作品選用了纏上綠色膠帶的花藝鐵絲，
其實使用任何一種鐵絲都沒問題。
手工藝店或花藝材料行都能買到花藝鐵絲。

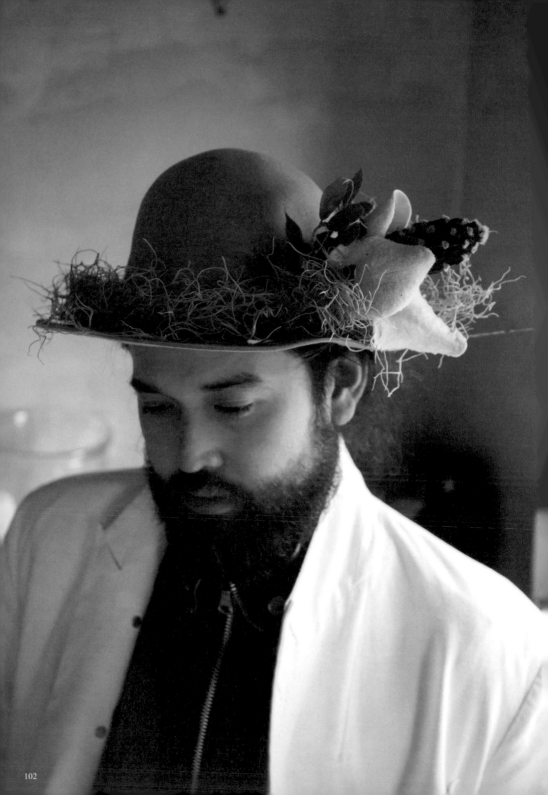

# 迎風起舞的毛茸茸空鳳帽飾

運用空氣鳳梨種類之一，特徵為毛茸茸的松蘿構成的帽飾。
藉由低調優雅的灰綠色層次突顯植物型態，
並且藉由新鮮與乾燥的葉材混搭，構成時間差的立體感。
以輕盈的素材營造空氣感，完成兼具美觀與實用性的帽飾。

## GREEN & MATERIAL

松蘿

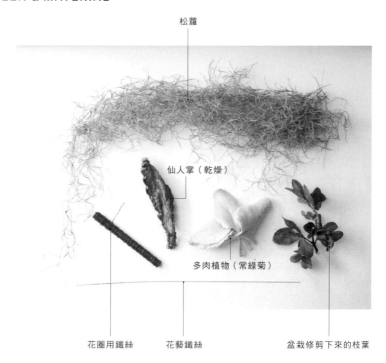

仙人掌（乾燥）

多肉植物（常綠菊）

花圈用鐵絲　　花藝鐵絲　　盆栽修剪下來的枝葉

## HOW TO MAKE

花藝鐵絲穿過仙人掌，選用＃24
左右的鐵絲最適當。

鐵絲穿過仙人掌後對摺。

以其中一條鐵絲纏繞仙人掌，完
成圖示狀態。

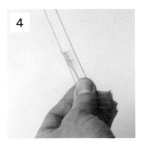

多肉植物（常綠菊）等葉材分別
插入摺成U形的鐵絲，穿至摺彎處
後以拇指按住。

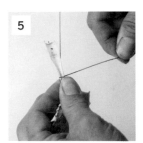

以其中一條鐵絲纏繞葉柄，完成
圖示步驟。

松蘿一端以花圈用鐵絲纏繞數
圈，綁成束。

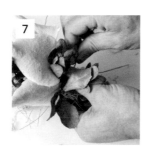

**7**

將步驟④捲繞鐵絲的葉材，依大
小順序一一疊上：仙人掌、多肉植
物（常綠菊）、盆栽剪下的葉材，
以花圈用鐵絲纏繞固定。

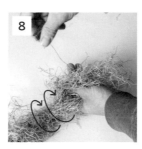

**8**

將所有裝飾葉材固定在同一處之
後，以花圈用鐵絲鬆鬆地纏繞松
蘿。這樣既不會散掉，又維持了
毛茸茸的狀態。

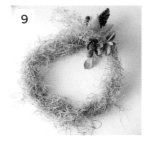

**9**

一邊以鐵絲纏繞松蘿，一邊加入
足夠環繞帽子一圈的量。

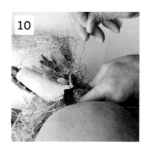

**10**

長度足夠後，與帽子結合。頭尾
兩端以鐵絲固定即可。

**POINT**

雖然是看得到鐵絲的設計，但生鏽或變舊後就不會太
顯眼，而且更有味道。此外，太硬的鐵絲容易導致素
材斷裂，建議使用較細而柔軟的鐵絲。

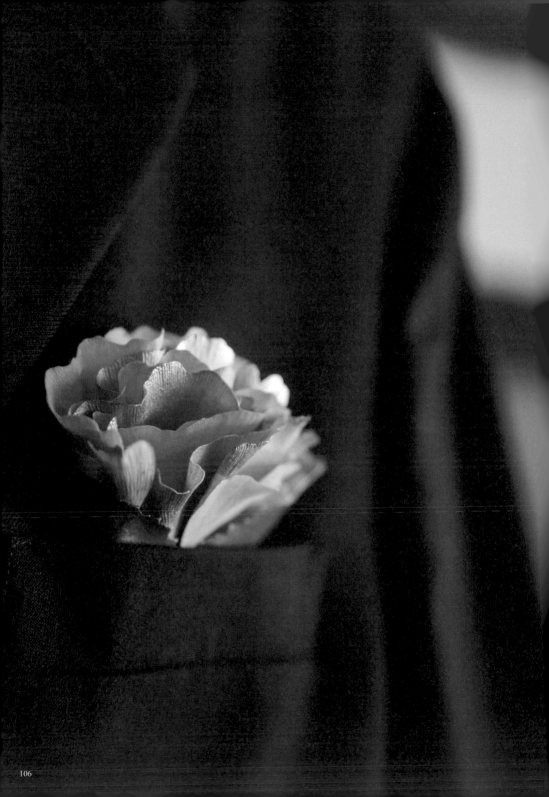

# 活化石口袋飾巾

每到秋天就染上一身金黃,使天空看起來更明亮耀眼的銀杏葉。
據說外形自古以來都沒變過,非常貼近生活的銀杏,
也是被稱之為「活化石」而充滿神祕感的樹木。
將兼具亮麗色彩與荷葉邊葉形的銀杏葉綁成束,隨意插入口袋。
一定會成為派對季節最引人矚目的話題飾品。

## GREEN & MATERIAL

銀杏葉　　　　　　　　　　　　銀河葉

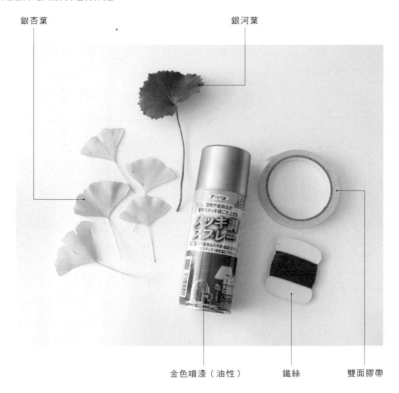

金色噴漆(油性)　　　鐵絲　　　雙面膠帶

## HOW TO MAKE

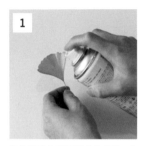

事先將幾片銀杏葉噴上金漆，作為重點裝飾。

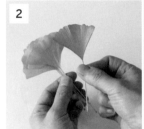

重疊銀杏葉，在原色葉片之間加入噴上金漆的銀杏葉，彙整成束。

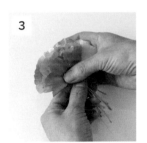

比起整齊疊放的葉片，稍稍展開成扇形交錯重疊的方式，成品會更漂亮。

在葉柄上方以鐵絲纏繞數圈。改用橡皮筋亦可。

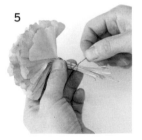

鐵絲從葉柄上方一直纏至末端，整體顯得更清爽俐落。

**6**

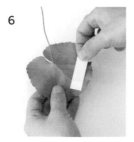

如圖示位置，在銀河葉背面黏貼雙面膠帶。

**7**

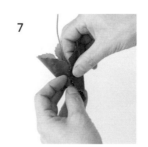

捲起葉片，以步驟 6 的雙面膠帶固定，作成插放銀杏葉的花托。

**8**

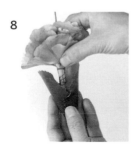

將銀杏葉插入花托。

**9**

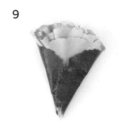

剪去銀河葉的葉柄即完成。

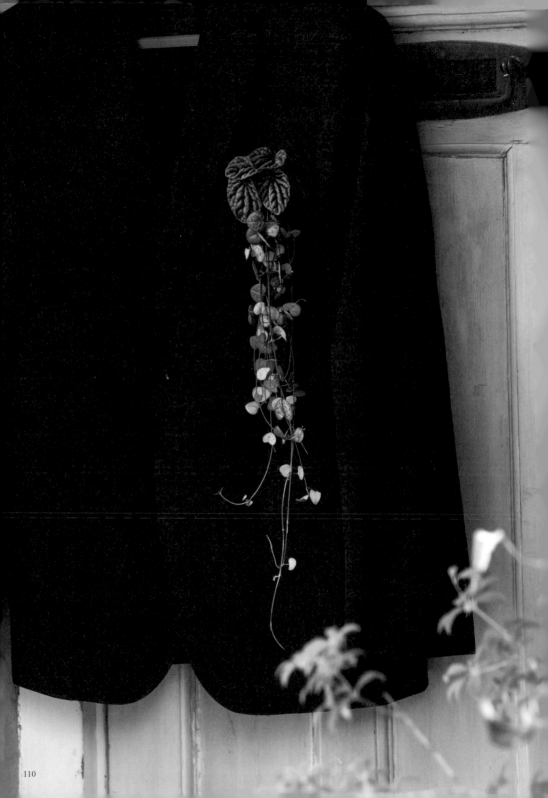

# 胸前口袋裡的蔓藤垂飾

參加結婚典禮後的二次會等比較休閒的派對場合時，
就以充滿玩心的打扮來展現輕鬆氣氛吧！
線條柔美的蔓藤垂落胸前作為裝飾，看起來自然隨性又時尚。
是一款讓人輕鬆配戴在身上的植物裝飾。

## GREEN & MATERIAL

○ 愛之蔓
○ 皺葉椒草
○ 鐵絲
○ 紙膠帶（或花藝膠帶）

## POINT

在皺葉椒草葉柄接合鐵絲，增加長度，
以膠帶纏繞固定葉柄與鐵絲，
接著加上愛之蔓，同樣以膠帶固定。
使用膠帶包覆葉柄，即可避免切口弄髒衣服。

挑選霧面質感又帶點銀色的植物，
營造優雅大方又帥氣的氛圍。
垂落的部分則活用愛之蔓自然柔美的線條。

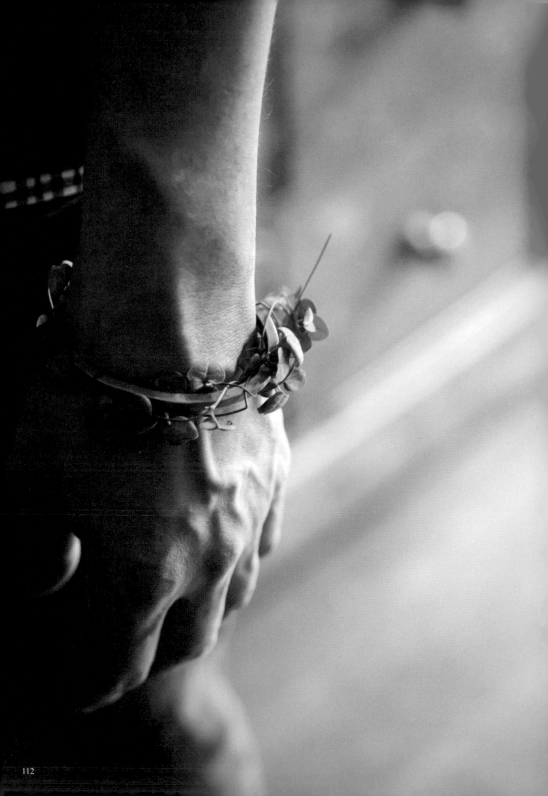

# 觸感柔潤的蔓藤手環

戴在手腕上就能感受到植物的柔潤細緻與優雅涼意的手環，
非常適合搭配襯衫、牛仔褲等簡單帥氣的打扮。
想稍作打扮參加派對，但又不想顯得太刻意時，就選這存在感十足又體面的手環吧！
咦！那是什麼？不經意瞧見之後，似乎頓時就會成為話題的飾品。

## GREEN & MATERIAL

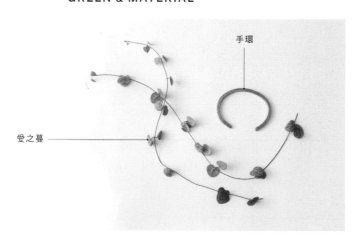

手環

愛之蔓

## HOW TO MAKE

**1**

將愛之蔓的一端對齊手環。

**2**

將愛之蔓捲繞在手環上。左頁實
例使用了3條愛之蔓。

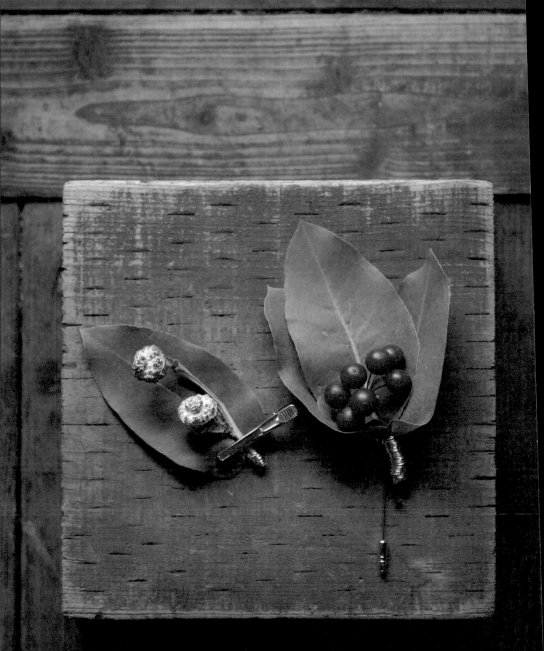

# 決勝香氛！尤加利的魔法胸針

使用葉面較大，散發淡雅香氣的大葉桉為主。
兩件作品都搭配了果實類素材，作成小巧迷人的飾品。
胸針可隨意別在帽子上或外套的衣襟上。
尤加利特有的清新香氣在拉近人與人之間的距離時，
就會發揮魔法般的魅力。彷彿灑上散發迷人香氣的葉之香水。

## GREEN & MATERIAL

○ 尤加利（大葉桉）
○ 山歸來
○ 尤加利（藍桉）
○ 金色鐵絲
○ 領帶夾
○ 別針座

## POINT

尤加利葉與裝飾用果實一起以鐵絲纏繞，彙整成束。
接著以雙面膠帶或強力膠黏在別針座上即完成。
領帶夾則是使用可同時夾住飾品與領帶的分離式領帶夾。
尤加利種類豐富多元，建議依個人喜好選用。

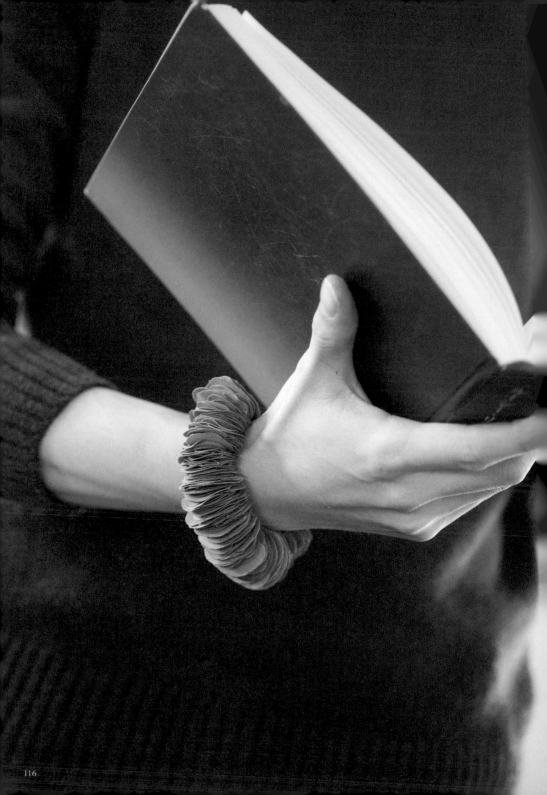

# 層層疊疊的尤加利手環

由一串圓形尤加利葉構成的手環。
宛如中世紀歐洲貴族們最引人矚目的拉夫領，
戴上後不自覺地充滿高貴典雅心情！
尤加利擁有清新自然的香氣。
只是擺放在房間裡，就能兼具香氛與藝術品的角色。
最令人開心的是，可直接擺著成為乾燥花飾。

## GREEN & MATERIAL

○ 尤加利（銀葉桉）
○ 鐵絲

## POINT

使用尤加利品種中葉片最小巧的銀葉桉，
就可以完成大小適中的手環。
直接將葉片穿在鐵絲上，連結鐵絲兩頭即完成。
將鐵絲彎摺成鉤釦，方便穿戴。

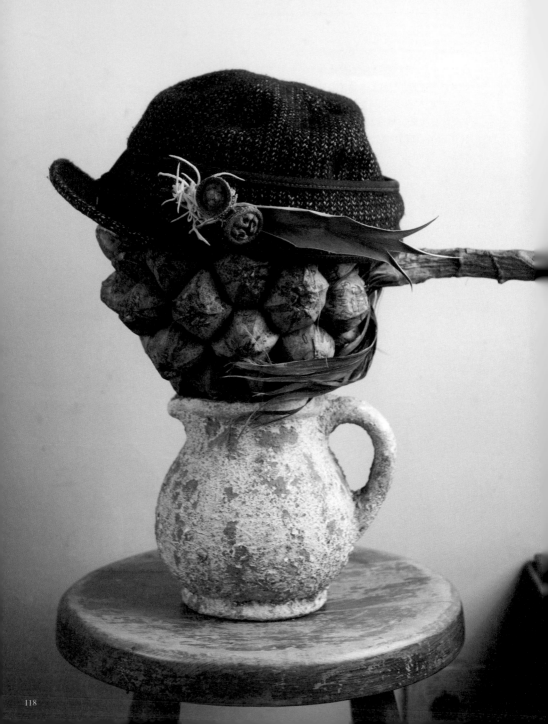

# 巧思裝飾的秋冬針織帽

配戴在身上的物品＝方便穿戴的物品。
因此，創作時思考的重點便著眼於能否輕鬆穿戴，
最後提出這款，適合裝飾日常便帽的提案。
充分考量日常便帽的秋冬季節感，
挑選質感與色彩皆沉穩大方的銀樺葉。
底端飾以氣生植物松蘿，
再添上形如鈕釦的尤加利果實即完成。

## GREEN & MATERIAL

○ 銀樺葉
○ 松蘿
○ 尤加利（藍桉）
○ 安全別針或胸針座

## POINT

將銀樺葉作為裝飾基底，
在葉柄端以黏膠依序固定裝飾用植物。
黏貼時推薦使用熱溶膠槍（居家用品賣場或手工藝材料行皆可購得），
速乾特性在製作時令人安心。最後，在銀樺葉背面加上安全別針，
或胸針台座等方便取用飾品的零件即可。

# 自由創作！

_____

無需規則，主題就只有運用「葉材」創作。本單元將介紹充滿花藝設計家玩心，完全以葉材構成，充滿無限創意的作品。從枯萎仙人掌的再利用，到以葉子作為包裝素材，甚或是僅僅展現色彩之美的各種創意，看見這些風格獨具作品的同時，也激發了創作欲望。

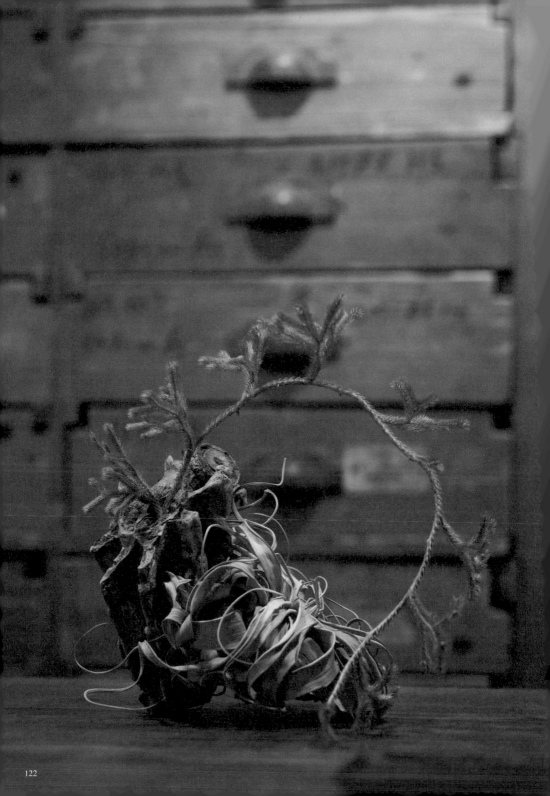

# 讓枯萎仙人掌復活的咒語

不知何時已經枯萎的仙人掌。

實在捨不得丟掉心愛的仙人掌……拯救這種心情的技巧現在登場！

將木質化的堅硬仙人掌作為花器重生，隨時都能陪伴在身邊盡情欣賞。

宛如詠唱復活咒語似地創意點子，假日木工般孜孜矻矻的作業過程也充滿無限魅力。

## GREEN & MATERIAL

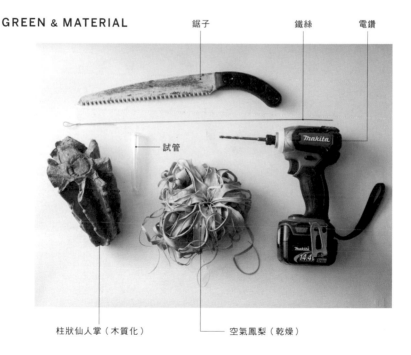

鋸子

鐵絲

電鑽

試管

柱狀仙人掌（木質化）

空氣鳳梨（乾燥）

## HOW TO MAKE

**1**

依據想要製作的尺寸,將枯萎後木質化的柱狀仙人掌鋸成適當大小。木質化的仙人掌相當堅硬,處理時需留意。作為底部的切口務必平整,以便完成作品能夠平穩地放置於檯面上。

**2**

將鐵絲彎成U形。

**3**

手持鐵絲的U形處,如圖示從空氣鳳梨底部插入。

**4**

從上方拉出鐵絲,直到U形處緊貼空氣鳳梨為止。

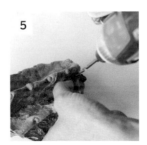

**5**

以電鑽在距離削平的底部約1公分處鑽孔。

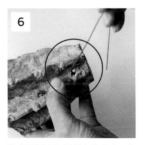

**6**

將步驟 4 空氣鳳梨上的其中一條鐵絲,穿入仙人掌的孔。

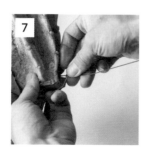

7

將兩條鐵絲擰緊，以便固定空氣鳳梨。完成組合仙人掌與空氣鳳梨的步驟。

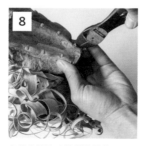

8

多餘的鐵絲以剪鉗修剪整理，更令人安心。

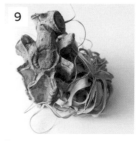

9

雙手以不至於破壞空鳳的適當力道按壓，調整平衡直到能夠穩定直立的狀態。

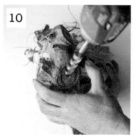

10

電鑽從柱狀仙人掌上方鑽孔，孔洞直徑為足以放入試管的尺寸。

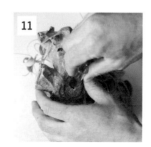

11

將試管放入鑽出的孔中。如此就能注水作為瓶插之用。

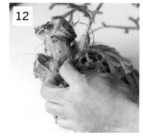

12

將水注入試管，插上喜愛的植物。此範例為插上顏色鮮綠，姿態獨特的鹿角草。

## POINT

試管要確實埋入孔洞中不可露出。
鑽孔的尺寸若是太剛好，
放入試管時容易導致玻璃破裂而造成危險。
千萬不能用力地勉強放入試管。

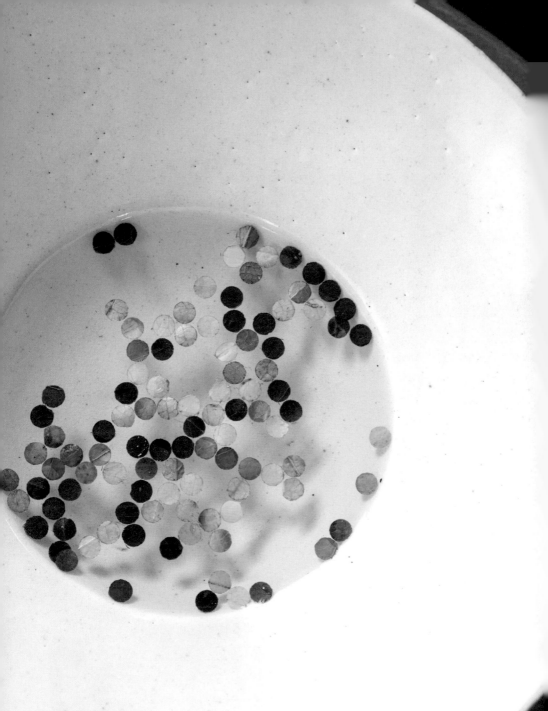

# 色彩繽紛的小圓點

裁切成小圓點的葉片，讓夾雜其間的數種葉色更加顯眼。
茶、深紅、橘紅、緋紅、正紅、紫、綠、黃──竟然有這些顏色？
訝異發現葉子的顏色竟然如此豐富多元。
讓這些色彩繽紛的小圓點葉片漂浮在水面上，
搖身一變成為漂亮的裝飾！建議選用可襯托葉色的白色花器。

## GREEN & MATERIAL

○ 吊鐘花
○ 打洞器

## HOW TO MAKE

以打洞器在葉片上打洞，再將裁切下來的小圓點
葉片放入盛水容器裡，讓小葉片漂浮在水面上。

## POINT

使用已經轉變成紅葉、黃葉的葉片，
就能完成色彩豐富、充滿歡樂氣氛的作品。
即使是撿拾來的落葉也可以充分運用的創意構想。
放入有著昆蟲啃食痕跡的小葉片也很有趣。

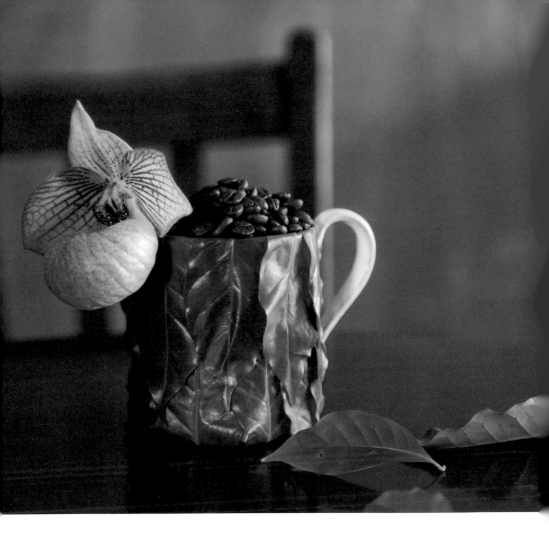

## HOW TO MAKE

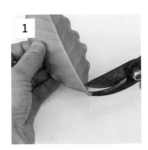

盡量在貼近葉片處修剪葉柄。

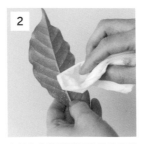

由於葉片兩面皆需黏貼雙面膠帶，因此正反面都必須擦乾淨。

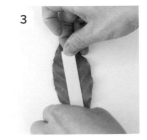

葉背貼上長長的雙面膠帶。

# 咖啡嘉年華會！

觀賞用的咖啡盆栽在修剪整理後，
善用修剪下來的葉子，製作咖啡慶典般的花藝作品吧！
範例使用咖啡葉，改換其他植物的葉子當然也可以。
例如以茶杯為花器時使用茶花葉，
或是直接將完成的寶特瓶、塑膠杯當作裝飾。
無論是修剪下來的葉子或落葉等，請廣泛地嘗試創作吧！

## GREEN & MATERIAL

○ 咖啡葉
○ 咖啡豆
○ 仙履蘭（Fanaticum）
○ 咖啡杯
○ 雙面膠帶

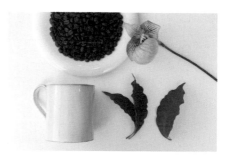

4

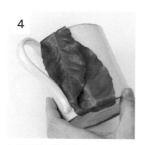

在杯子表面黏貼葉片，以下→上
→下→上的順序黏貼就能漂亮的
包裹。

5

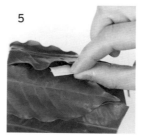

若葉片浮起，以修剪成小片的雙
面膠帶補強。

6

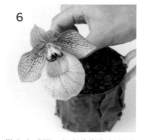

裝入咖啡豆。插上確實作好保水
措施的花，更顯華麗。

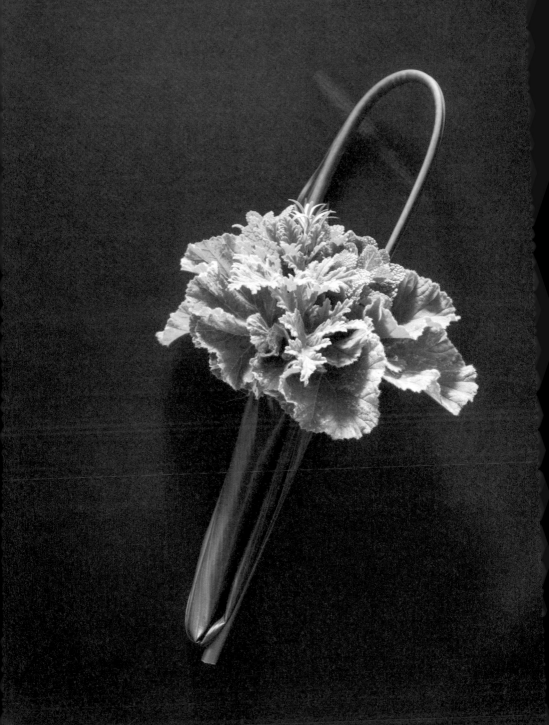

# 卓越男子的葉材包裝技巧

庭園裡的花草隨意綁紮而成的花束。
若想送禮時，這種方法您覺得如何呢？
不使用包裝紙，而是以大型葉片來包裝花束。
如此經典自然的包裝方法，既不會太誇張也不會太寒酸，
也很適合作為不經意送出的小禮物。這正是卓越男子的花之贈禮。

## GREEN & MATERIAL

○ 一葉蘭
○ 麻繩

## HOW to MAKE

一葉蘭葉柄朝上放在手中，放上要包裝的花束。

以葉片包覆花束莖部般，將兩側的一葉蘭摺往中央，再將下方葉尖部分往上摺。

摺好後的模樣。以麻繩固定一葉蘭的上方（靠近花束下方處）。將一葉蘭的葉柄彎摺後一起綁束固定，即可完成花束提籃般的可愛模樣。

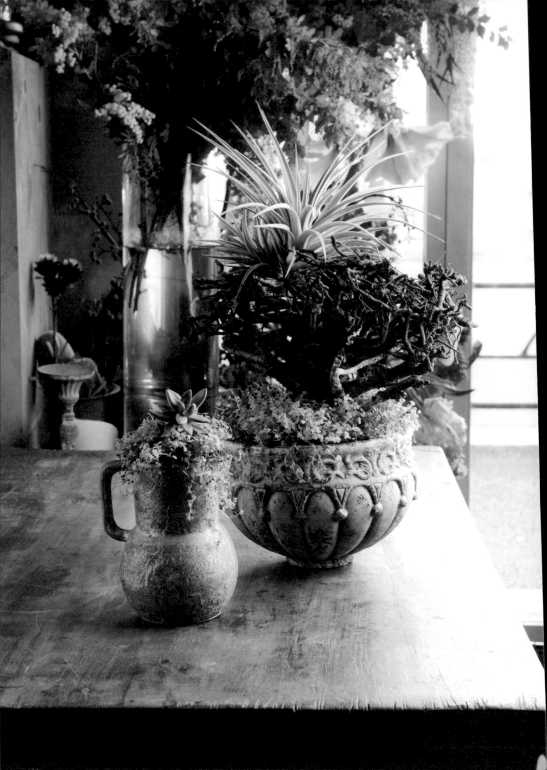

# 善用心愛花器的綠植花藝

無論何種心愛花器都適用的植物組合技巧。
連同育苗盆一起放入花器,再搭配多肉植物等,
轉瞬間就完成了漂亮時尚的花藝作品!
組合植栽時,選用特色鮮明的植物,
就能創造出世界上獨一無二的綠植花藝。

## GREEN & MATERIAL

○ 嬰兒淚
○ 樹根
○ 空氣鳳梨
○ 多肉植物
○ 喜愛的花器

## POINT

小作品:
使用嬰兒淚等外形較可愛的植栽時,選擇典雅古樸的花器,
搭配起來就會十分帥氣。買來的嬰兒淚,
直接連同栽培盆放入花器,再加上多肉植物增添趣味性。

大作品:
花器裝入栽培用土後,植入帶根的嬰兒淚。
將樹根倒置於嬰兒淚上,
再將酷似鳳梨頭的空氣鳳梨置於樹根上方。
形成樹木與綠植相互襯托般的花藝作品。

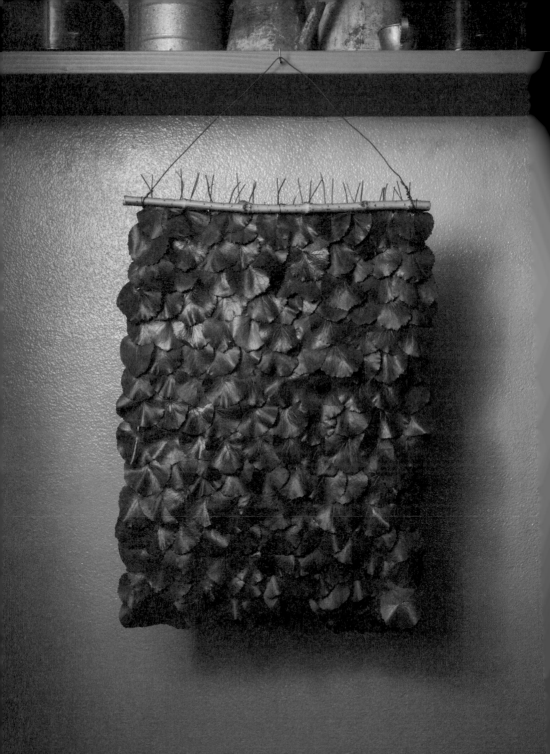

# 豔葉壁飾

以長時間失水依然能夠維持亮麗色澤的銀河葉構成的平面設計。
井然有序並排的葉片化為極簡的時尚壁飾，還可以直接掛著乾燥。
鮮亮葉片的光澤，自然中又帶著十足的存在感。
此作法不但可運用於製作卡片，亦可作為婚禮時的迎賓看板。

## GREEN & MATERIAL

○ 鐵絲（吊掛用、固定用）　　　　　鐵絲網　　　樹枝

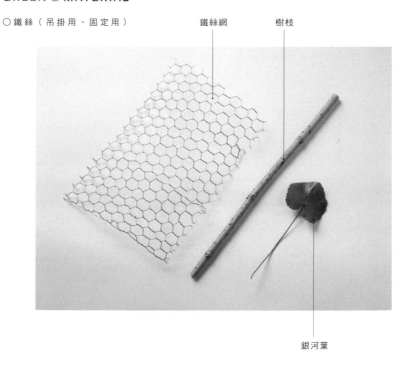

銀河葉

## HOW TO MAKE

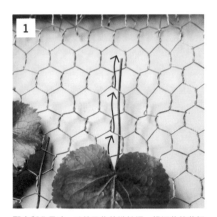

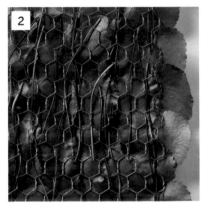

配合製作尺寸,以剪刀裁剪鐵絲網。銀河葉的葉柄如圖示穿入鐵絲網目。由下往上依序重疊穿入葉片,即可順利進行。

背面的模樣。葉柄如縫線般交錯穿入網目,不必接著劑就能固定。重點則是銀河葉的葉柄需留長一點。長葉柄能增加穿縫的網目數量,葉子就不容易掉落。

**3**

葉子全部插好後，以樹枝夾住鐵絲網上方，再取鐵
絲穿過網目，連同樹枝一起固定（為了讓步驟更清
晰易懂，圖中葉子並未插滿）。以上述方式綁束幾
處，即可固定鐵絲網與樹枝。

**4**

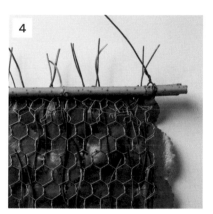

樹枝兩端綁上吊掛用鐵絲即完成。為了配合作品風
格，此處選用充滿鏽蝕感的深褐色鐵絲作為吊線。

## POINT

選用筆直的樹枝即可，任何樹種的樹枝都OK。
銀河葉盡可能插得越密越好，
這樣完成的作品就像一幅漂亮的畫作。
鐵絲網與鐵絲等材料，居家用品賣場就能買到。

# 本書花藝創作者簡介

以下將介紹創作本書刊載的美麗作品，以個人身分從事花藝設計或身兼花店負責人等，從事不同型態花藝創作的實力派花藝家。當然，不止葉材相關創作，他們所創作的花束、花藝作品等同樣都精美無比。

 file 01

## 岡 寬之　Hiroyuki Oka

http://www.hiroyukioka.com/

師事荒井楓久香老師學習花藝設計，並且至丹麥深造。曾榮獲比利時Stichting Kunstboek社刊「International FLORAL ART0809」的銀葉獎。過去任職於Mami Flower Design、Flore21，目前則是以自由花藝家的身分活躍於花藝設計界。2013年7月，透過比利時Stichting Kunstboek出版社發行個人首本作品集《HiroyukiOka MONOGRAPH》。

刊載作品／P.50 P.54 P.56 P.57 P.80 P.81 P.82 P.116 P.126 P.130

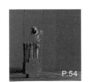
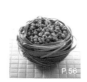

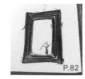

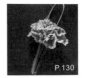

## 清水孝紀　Takanori Shimizu

file 02

[ BONSAI & FLOWERS .moss ]

於吉祥寺與青山的花店累積十年工作經驗後，回到自家的盆栽園修習五年。2011年5月於東京西荻窪開始經營「.moss」花店，以插花和盆栽為兩大主力商品。店內商品齊全，並且為了扭轉盆栽造景門檻很高的印象，對於植栽的大小與栽培難易度都有所堅持。希望成為顧客對植栽產生興趣的入口，持續創造將植物融入室內裝飾，輕鬆享受其樂趣的提案。

Shop data／東京都杉並區西荻北3-4-1 日向大樓103
TEL & FAX：03-3395-8717　http://dotmoss.com/
刊載作品／P.46 P.52 P.72 P.114

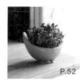
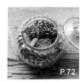
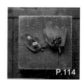

## 藤野幸信　Yukinobu Fujino

file 03

[ fleurs trémolo ]

廣島大學研究所理學研究院生物科學系畢業後，進入廣島市內歷史悠久的花店工作。工作範圍包含婚禮會場布置、花束製作、媒體攝影用花藝作品、店鋪陳列等，2006年於廣島市開設花店「fleurs trémolo」。店名「trémolo」為音樂上表示顫音的專業術語，延伸為「因感動而聲音震顫」之意。秉持「以花表現人的五感所接觸到的四季色彩與質感」為理念的花店。

Shop data／廣島縣廣島市南區段原1-5-7
TEL & FAX：082-261-3970　http://www.fleurs-tremolo.com
刊載作品／P.42 P.68 P.106 P.112 P.128

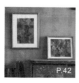

## 三浦裕二　Yuji Miura

### [ irotoiro ]

18歲開始進入花藝創作世界，於中目黑的「FLOWERS NEST」任職達16年。2014年9月獨立經營的「irotoiro」花店開幕，除店內銷售外，亦廣泛活躍於CM、工商空間到府花藝服務、裝飾、婚禮會場等各種場面。相當熱愛季節野花，充滿三浦風格的花店內，除大型樹枝與藝術花材用品外，還陳列著琳瑯滿目的纖細草花，布置出隨性卻充滿寧靜氛圍的空間。

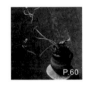

Shop data／東京都目黑區中町2-49-11 1F
TEL & FAX：03-5708-5287　http://irotoiro.jp/
刊載作品／P.60 P.62 P.86 P.88 P.118 P.132

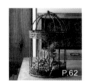 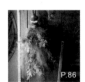 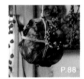 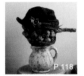 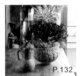

---

## 山村多賀也　Takaya Yamamura

### [ Deuxiéme ]

株式會社はな乃祥（hana no shou）執行董事、Deuxiéme負責人。1999年設立於廣島市西區的Deuxiéme花店開幕。以齊聚時尚又自然的花為經營理念，積極以店鋪與住宅等等為對象，提供花與綠植的相關提案、舉辦課程、參與婚禮企畫等，活動範圍廣泛又深入。2015年秋季，Deuxieme古江店開幕。曾獲選第一屆Florist Review 2011 Finalist。2014年榮獲插花挑戰賽Spin off edition in宮島「大聖院」冠軍大獎。2015年舉辦「以咖啡連結的花與音之旅」（http://deuxiljugem.jp/?eid=4089）。

Shop data／東觀音町本店：廣島縣廣島市西區東觀音町6-2　TEL：082-235-2387　FAX：082-235-2388
古江店：廣島市西區古江新町5-1 AVANCE古江店內　TEL & FAX：082-208-4887　http://www.deuxi.jp/
刊載作品／P.48 P.76 P.98 P.102 P.122

## 吉崎正大 Masahiro Yoshizaki

file 06

[ Flower & plants asebi ]

學生時代專攻室內裝潢，曾任職於空間設計事務所，對於與室內裝潢息息相關的植物越來越感興趣而離職，進入花店工作。2003年師事稻葉武德學習花藝。2009年於品川區旗之台設立asebi，又於2015年遷移至惠比壽，目前以婚禮企畫為主，廣泛活躍於婚宴布置、攝影裝飾等領域。

Shop data／東京都澀谷區惠比壽2-24-10
TEL：03-6455-7500  FAX：03-6455-7501
http://www.asebi.asia
刊載作品／P.58 P.64 P.92 P.110 P.134

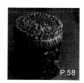  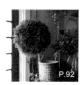  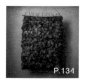

P.58　P.64　P.92　P.110　P.134

---

 攝影協力的精采店家＆人物

Carlos
http://sundays.strikingly.com／
[ P.102 ]

green coffee
地址：廣島縣廣島市南區段原1-5-7　TEL：082-264-7084
[ P.42・P.68・P.106・P.112・P.128 ]

MOUNT COFFEE
地址：廣島縣廣島市西區庚午北2-20-13-1F http://www.mount-coffee.com/
[ P.48・P.76・P.122 ]

morning. JUICE STAND
廣島縣廣島市西區天滿町9-16
[ P.98 ]

謹此致謝！

Enjoy leaf life!

花の道 40

# 葉葉都是小綠藝
## 以葉為飾，裝扮其身。

作　　　　者／Florist 編輯部
譯　　　　者／林麗秀
發　行　人／詹慶和
總　編　輯／蔡麗玲
執　行　編　輯／蔡毓玲
編　　　　輯／劉蕙寧・黃璟安・陳姿伶・李佳穎・李宛真
執　行　美　編／周盈汝
美　術　編　輯／陳麗娜・韓欣恬
出　版　者／噴泉文化館
發　行　者／悦智文化事業有限公司
郵政劃撥帳號／19452608
戶　　　　名／悦智文化事業有限公司
地　　　　址／新北市板橋區板新路 206 號 3 樓
電　　　　話／(02)8952-4078
傳　　　　真／(02)8952-4084
電　子　信　箱／elegant.books@msa.hinet.net

2017 年 07 月　初版一刷　定價 380 元

CHIISANA LEAF ARRANGE NO HON
HAPPA WO SUTEKI NI KAZARU MINITSUKERU
© Seibundo Shinkosha Publishing Co., Ltd. 2016
Originally published in Japan in 2016 by Seibundo Shinkosha
Publishing Co., Ltd.
Chinese translation rights arranged through TOHAN
CORPORATION, TOKYO.
and Keio Cultural Enterprise Co., Ltd.

經銷／高見文化行銷股份有限公司
地址／新北市樹林區佳園路二段 70-1 號
電話／0800-055-365　傳真／（02）2668-6220

版權所有・翻印必究
（未經同意，不得將本書之全部或部分內容使用刊載）
本書如有缺頁，請寄回本公司更換

編輯／　Florist 編輯部

裝幀・設計／　林慎一郎（及川真咲設計事務所）

攝影／　加藤達彥
Cover・P.58-59・P.64-65・P.92-95・
P.110-111・P.134-137

北惠けんじ（花田寫真事務所）
P.42-45・P.48-49・P.68-71・P.76-79・
P.98-109・P.112-113・P.122-125・
P.128-129・P.142-143

佐佐木智幸
P.3-7・P.12-13・P.16-27・P.30-39・
P.46-47・P.50-57・P.72-75・P.80-85・
P.114-117・P.126-127・P.130-131

三浦希衣子
P.60-63、P.86-91、P.118-119、P.132-133

DTP／　双英社

國家圖書館出版品預行編目資料

葉葉都是小綠藝：以葉為飾，裝扮其身 / Florist
編輯部著；林麗秀譯. -- 初版. -- 新北市：噴泉
文化館出版：悦智文化發行, 2017.07
　面；　公分. -- ( 花之道；40)
ISBN 978-986-94692-5-8( 平裝 )

1. 花藝
971　　　　　　　　　　　　　106008700

*A book of small leaf arrangement*

*A book of small leaf arrangement*

*A book of small leaf arrangement*

*A book of small leaf arrangement*